淨の銀飾花手作

花朵・餐器・蕾絲……
在生活點滴中創作出純淨美好的純銀 style

時隔七年，第二本書終於完成。

雖然在第一本書出版後的隔年就已簽訂了書約，卻忙著教課、學習、在工作室陽台舉辦市集、和學生們出國看展，一轉眼就過了七年！人生也在這期間邁入不同階段、迎來了新生命，生活也愈加忙碌。

儘管如此，這七年間仍時時把新書的內容掛在心上，從許多不同領域、不同人身上學習生活的美好、學著培養美感、學會從不同的角度欣賞事物。

然後，構思著作品的方向及新書該如何呈現。

所以，對不起！新書來晚了！但相隔這麼多年才出書也很好，不僅自己的技巧更加精進熟練，對喜愛的事物也更加能去蕪存菁，清楚自己真正喜愛什麼，當然，也能分享的更多！

回想製作第一本書時，當時的想法很單純，滿腔熱情想分享銀黏土創作的樂趣，而且，希望讓讀者從生活中去挖掘靈感、用生活常見的小物就能輕鬆創作溫暖又獨特的銀飾。

延續這樣的心情和想法，這次要從我好喜歡的花事物來跟大家分享銀黏土創作。

　　雖然我的日常生活中並非時時有鮮花、過著宛如美化居家雜誌般的夢幻生活，但花樣的事物、關於花的書籍倒也收集不少。本書中的好些作品就是從這些書籍及物品為啟發、進而創作出來。因此，除了銀黏土作品教作，這次書中也會對這些為我帶來靈感的美麗事物有所著墨。希望它們也能為你帶來靈感！

　　或許你不是花的愛好者，那就從自己喜好的事物中去找尋創作元素吧！

　　這次書中部分作品略有難度，但我總想著：既然大家基本功都練了「七年」，應該可以來挑戰有點難度的作品了吧！（笑）所以，也就沒有顧慮難易度，非常隨心所欲地創作了這次的作品。

　　如果你初初接觸銀黏土，技巧還不純熟，可以把一些有難度的細節省略、簡化作品，或者，單獨擷取你喜歡的部分來慢慢練習。

　　讓我們沉浸在喜愛的事物中，一起優雅地玩銀黏土吧！

Contents

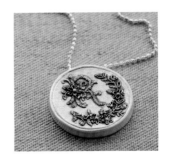

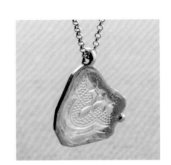

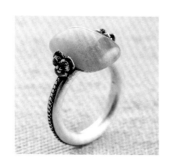

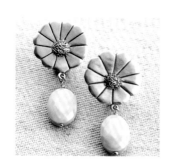

Part 2 花・銀飾・我

Part 3 基礎作法

Part 4 How to make

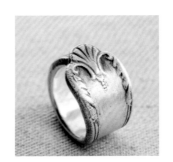

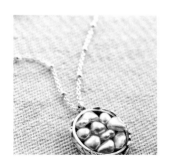

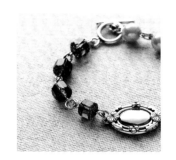

Part 5 特殊配件尋寶採購

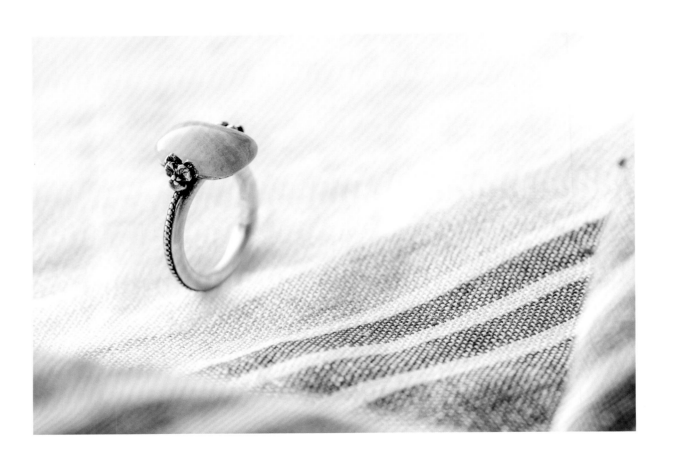

Part 1

發想＆創作

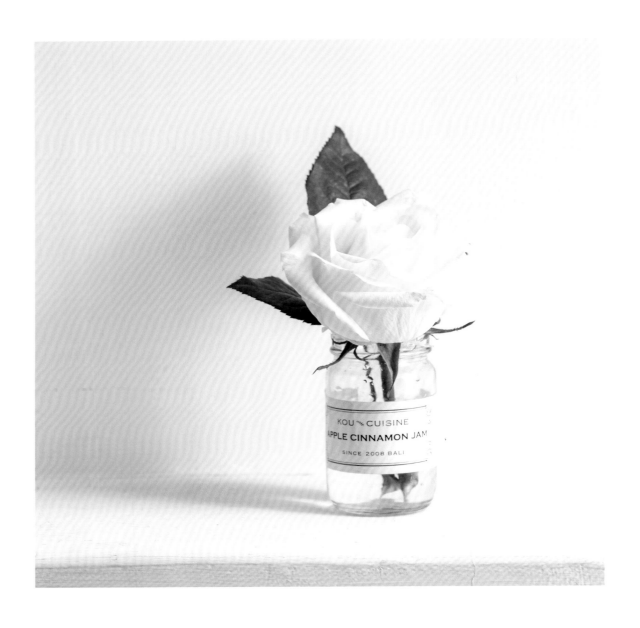

白色是我最喜歡的顏色，不論是衣著，或是居家佈置都會以白色為優先選擇。選購生花時，白色系的花朵也總能從一片奼紫嫣紅中最先跳入眼簾。對於花藝生活布置滿是喜愛卻又不那麼熟手的我來說，當想為居家生活或工作環境增添美感時，最容易的方法就是選擇一個帶點生活感的瓶罐當花器，插上一輪白色系的花，整個空間就會因為這朵花而柔美、明亮起來。

將一輪最愛的白玫瑰插在去烏布旅遊帶回的KOU CUISINE那貼著白色標籤的優雅果醬罐裡、布置在工作室的小角落，然後細細觀察那層層包覆的花瓣、花與葉的姿態，雜亂浮躁的心情便會逐漸平靜，創作的欲望便油然而生。

White

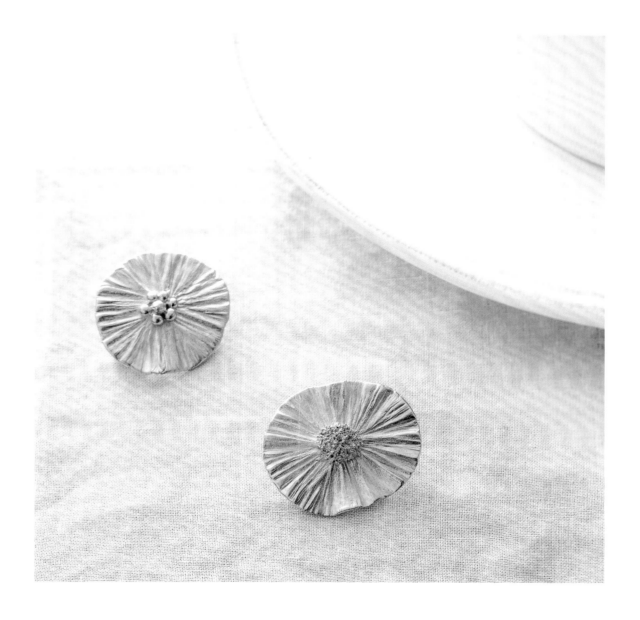

01 一輪花胸針　How to make P.74

就如同喜好白色，在創作時我大半偏愛單純、製作上也簡單的作品。

喜歡讓銀在光影下充分表現銀自身獨特的光澤，讓作品散發著單純又寧靜的調性，就像那一輪白色系花朵、溫柔雅緻。

利用銀黏土柔軟的特性，將牙籤輕柔滾過表面一周、形成花瓣，再細細地灑落花銀為花芯，優雅的一輪花便從銀黏土中綻放。

不論是別在衣服胸襟、亞麻布包，或草編帽上，都能帶來一股恬靜的氣質！這就是我最喜愛的純銀飾品。

好喜歡有著刺繡蕾絲花樣的白色衣物，讓單純的棉白有了不同的樣貌。我也喜愛收集蕾絲，尤其是立體刺繡交織著鏤空花樣的古典刺繡蕾絲。近來更是迷上法式Richelieu骨董蕾絲，經常在網路上蒐羅著、欣賞著那在棉麻布邊因鏤空刺繡而透出的清麗光線。幻想著終有一日要收集滿櫃的蕾絲骨董布，舖上長長的桌、優雅地喝著午茶，或者當成小布簾掛在廚房的窗上，讓下廚做菜伴上迷人的光。

White

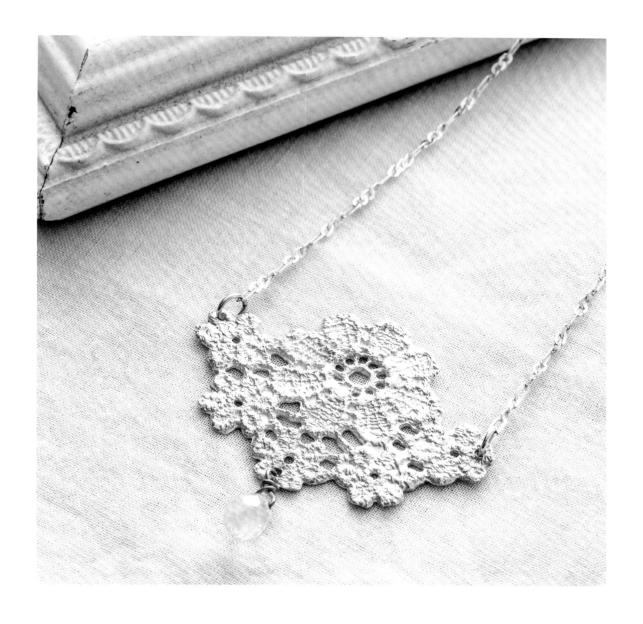

02 蕾絲花朵項墜　How to make P.76

　　蕾絲造型的飾品在市面上其實不少見，但要如何結合銀黏土和自己收藏的蕾絲，然後親手製作出來？這是我當初設計教作這件作品的發想來源。製作上最困難的地方是在蕾絲花樣間修磨出鏤空的部分，每個小小孔洞都需小心翼翼地修整，才能表現出蕾絲清透柔美的樣貌。雖然需要全神貫注地細磨，但這個過程對我來說卻是格外紓壓，所有雜亂的思緒都拋之腦外。

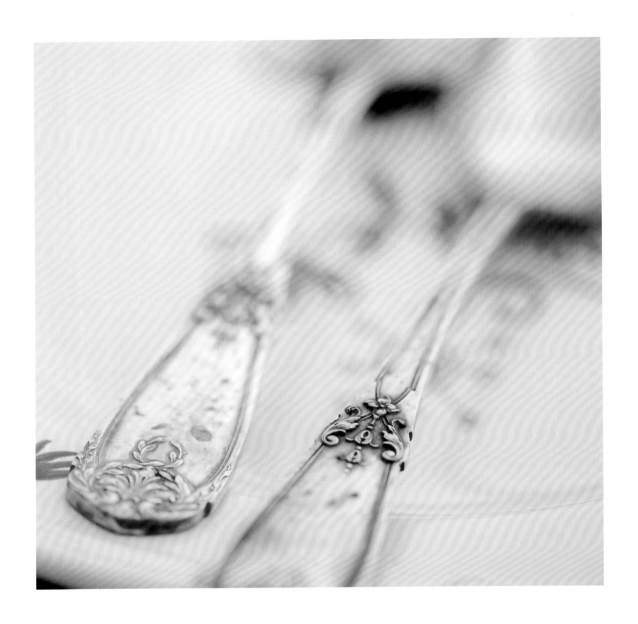

White

骨董純銀西式餐具柄上細緻且典雅的雕花真是令人賞心悅目。在這一方小天地裡勾勒如此美麗對稱的花草線條，用餐時想必也會跟著優雅起來吧！自古以來，好的餐具多是用純銀金屬製作，擁有整套的純銀餐具不僅是地位的象徵！相較其他金屬，銀製餐具的好處在於不易與食物產生化學反應而影響了食物的味道。不過，要擁有整套純銀餐具所費不貲，保養上也較費心，所以，偶爾能從跳蚤市場、二手店裡收藏幾件湯匙刀叉就很心滿意足了。

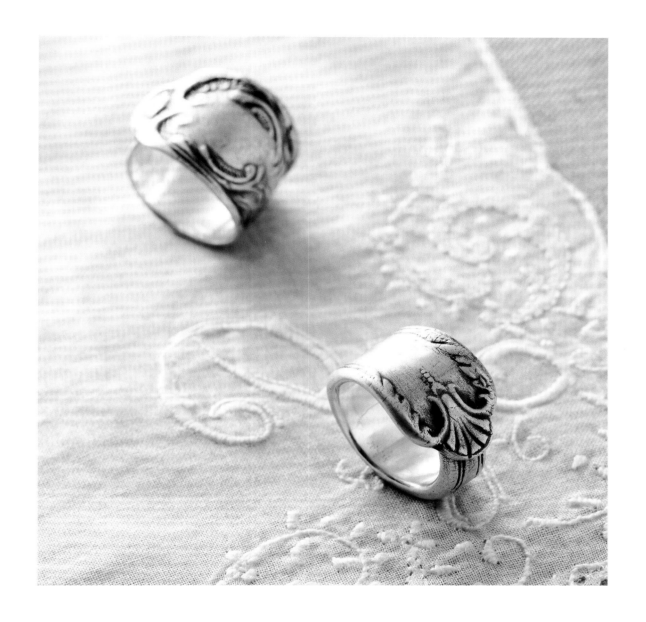

03 純銀老餐具戒指 How to make P.86

　　瀏覽國外網站時，不時會看到如何將老餐具的握柄鋸斷後再彎製成手環或戒指的DIY教作。心想著把這樣美麗且還能使用的骨董餐具破壞掉實在可惜！而且，要把這麼寬的金屬握柄弄彎，對女孩們或沒有特殊工具的人來說，其實也不容易自己在家動手作。但是，將這樣美麗的花樣及握柄外型拓印製模後，再以銀黏土翻模製作成戒指就容易多啦——讓居家生活中美好的事物變成能隨身配戴的飾品，延伸美好的氛圍和心情吧！

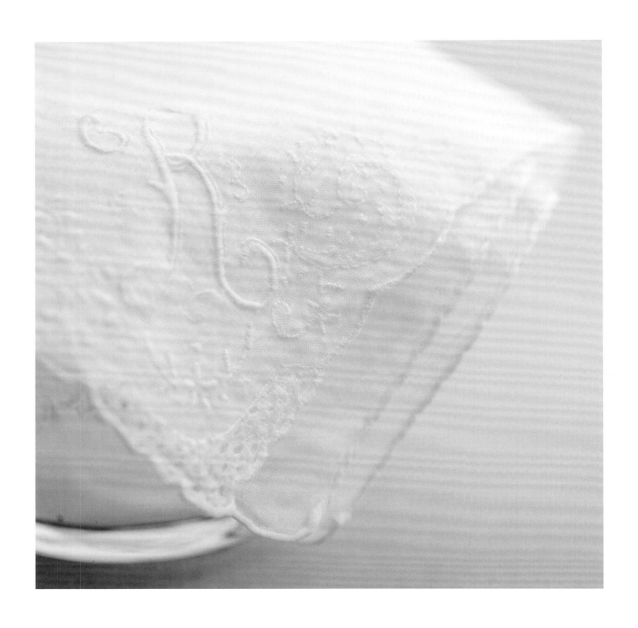

White

在義大利威尼斯蕾絲島Burano 看到繡著英文字母R的純白手帕時,當下就決定一定要買回家!雖然只是一小角的刺繡花樣,卻讓整個手帕顯得精緻高雅。以我當時的財力,整個蕾絲島的蕾絲製品裡,我其實也只能帶得回這條手帕,所以一直很小心地使用珍藏著!

刺繡這項手作,我自己也很喜愛。跟著刺繡達人老師們學習著她們各有特色的繡法,繡花草、繡雜貨圖樣,一針一線、專心於各種針法,十分紓壓。即便只是繡一小朵花樣,就能讓整塊布、衣物或包包立即顯得立體、亮眼起來,真的很不可思議!

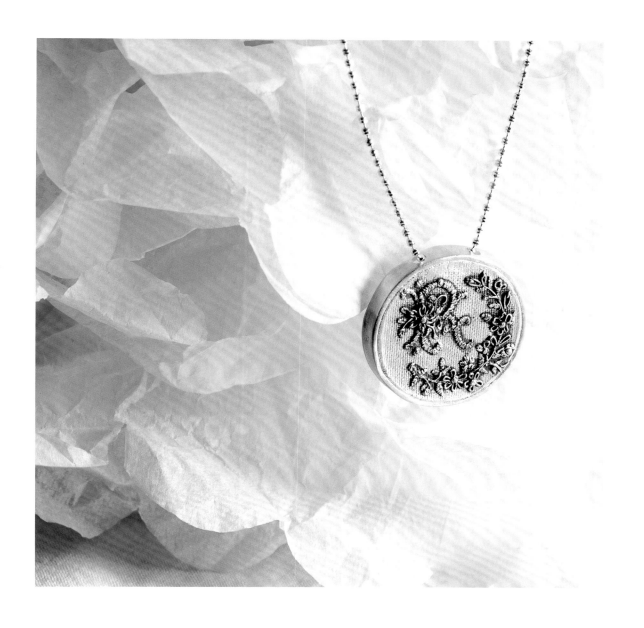

04 刺繡字母項墜 How to make P.87

　　把銀黏土印上布紋、加上繡框，一起來「刺繡」吧！找個喜愛的刺繡字帖，古典的、帶著花草樣，在小小的框裡模擬著鎖針縫、緞面繡，以針筒型銀黏土細細堆疊、描繪上純銀的線，不也十分迷人？刺繡這種針線活考驗的是眼力，以銀黏土模擬刺繡可不僅是眼力，對手力及腕力也都是大考驗！但是看著美麗的成果，還是會忍不住想挑戰從字母A作到Z呢！

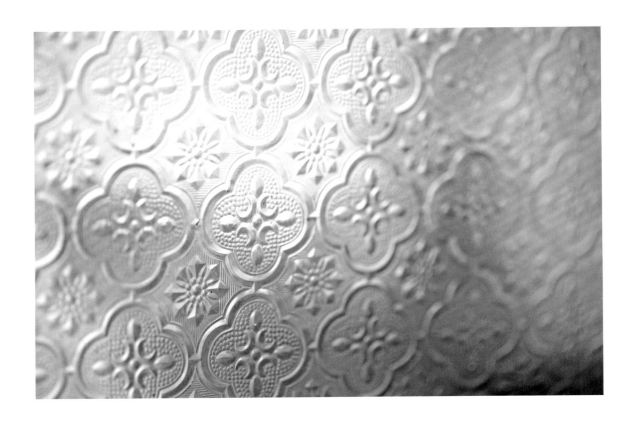

White

　　台灣早期的海棠花壓花玻璃在如今崇尚老物件、老屋的潮流裡幾乎成了台灣舊時代最具代表性的意象。透光但不透明，保有了隱私也柔和了光線。小時候幾乎家家戶戶都有的尋常風景，到了今日卻因日漸稀少而顯得珍貴迷人。我想倒不是這種壓花玻璃有多麼的特殊，珍貴迷人的應該是人們對那舊日時光的美好回憶。在光影的襯托下，細看十字對稱、反覆連續的海棠圖樣，不僅經典也十足耀眼迷人。

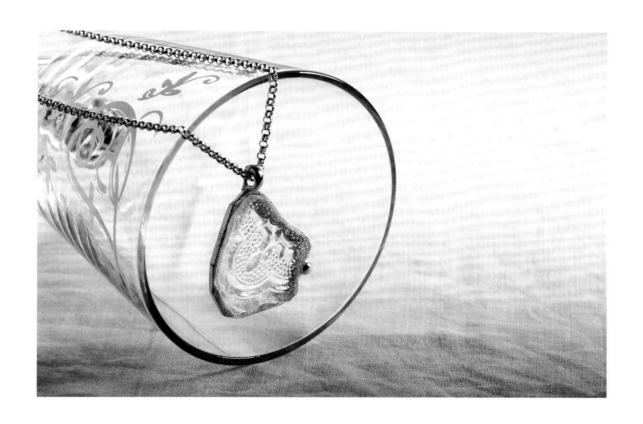

05 老窗花玻璃項墜　How to make P.88

　　這已停產的海棠花壓花玻璃有一日就這麼從天而降，破碎成好幾塊地躺在我工作室前陽台的木板露台上。一邊納悶著這些碎玻璃究竟從何而來。一邊小心翼翼地收集起來，想著剛好可以拿來與銀黏土結合作成作品。是啊！任何材質的小碎片、小截角對我來說都是可以用來創作的素材，碎玻璃看在眼裡竟然比寶石還閃耀動人！為了讓老玻璃再度重生、繼續透著柔和的光，以少少的銀黏土圍繞其邊上，表面刷上絲絲亂紋，以最溫柔的銀光襯托呼應這可能有四、五十年歷史的美麗寶物。

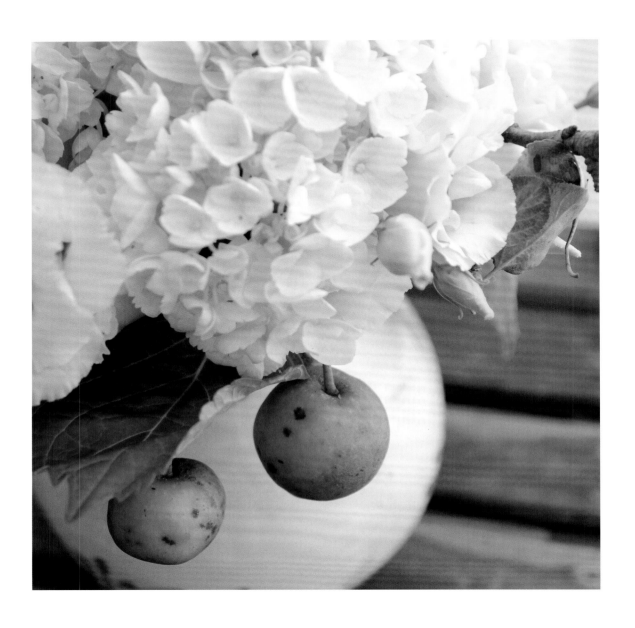

Green

　　繡球花算是我踏入手作後，這些年來一直最喜愛的花。不論是國外進口或本地栽種的、新鮮或乾燥的我都愛，生花單插、搭配其他的花材作成花束或花圈也都好愛！各色的繡球花中，國外進口的綠繡球是我購買時的首選，雅致的綠很能為空間帶來生氣。藍紫色系的繡球則是第二選擇。猶記得曾在五至六月繡球花季時，挺著孕肚上陽明山去看那竹子湖山谷間的花球。可惜當時大半的花已被農家採收供遊客購買。多麼期望有朝一日能到日本鎌倉的繡球花名所——明月院紫陽花參道，悠閒地散步賞花，被最最喜愛的繡球花包圍！

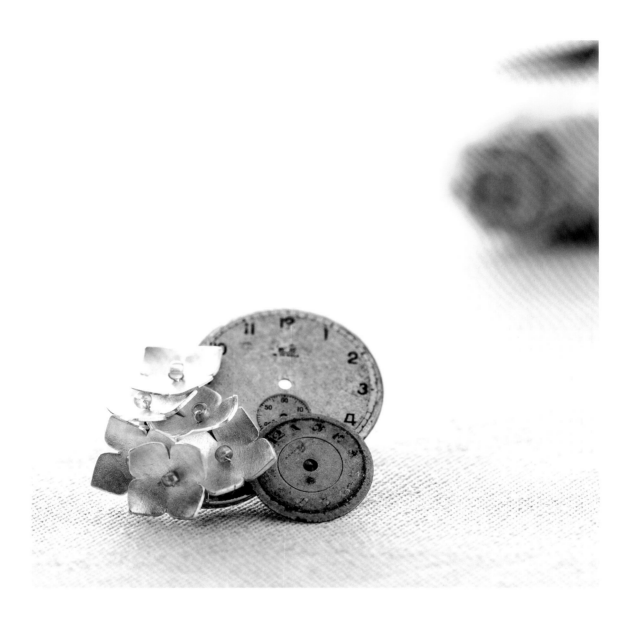

06 繡球花時計胸針 How to make P.78

　　既然這麼喜愛繡球花，怎能不作個繡球花的飾品來配戴呢？在日系生活雜貨店裡買到日本媽媽們製作可愛便當時所使用的食材取型器（一個包裝裡有數款花型），選擇宛如繡球花的十字花型取型器來切取銀黏土作成花瓣，再以綠色系的玻璃管珠及銀線將純銀花片組合成花球，製作起來真的非常容易。再搭配骨董錶面作成胸針，讓單純的作品有更完整、耐人尋味的畫面。時間彷彿在這兒靜止，此花只為我永恆停留。

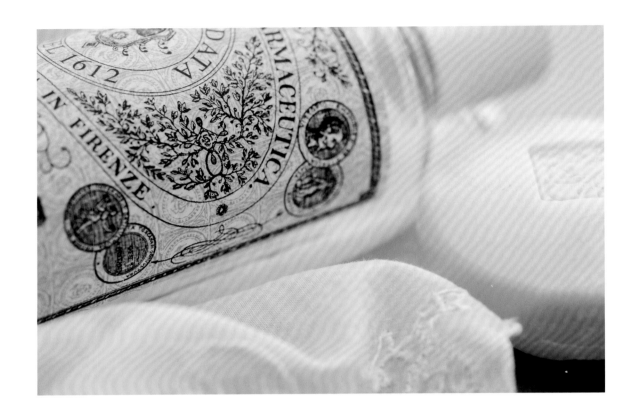

● ● ●

Green

　　義大利佛羅倫斯的新聖母瑪利亞香料藥草藥房 Officina Profumo-Farmaceutica di Santa Maria Novella 是一間讓我從踏入它的大門開始就愛上的古老藥草店。不僅震懾於其莊嚴肅穆的寧靜氛圍，更喜愛其古老建築裡的每個細節，老櫥櫃、調配藥方用的玻璃瓶罐、放著百年植物圖鑑的圖書室在在讓我流連忘返。從藥草店帶回的玫瑰花化妝水和橙花化妝水即便早已用完，打開瓶蓋仍香氣四溢，是我一直忘不了的香氣。瓶身標籤設計的花草、藤蔓的線條及整體配色，也都令我著迷，就這麼一直留存著瓶罐到今日。

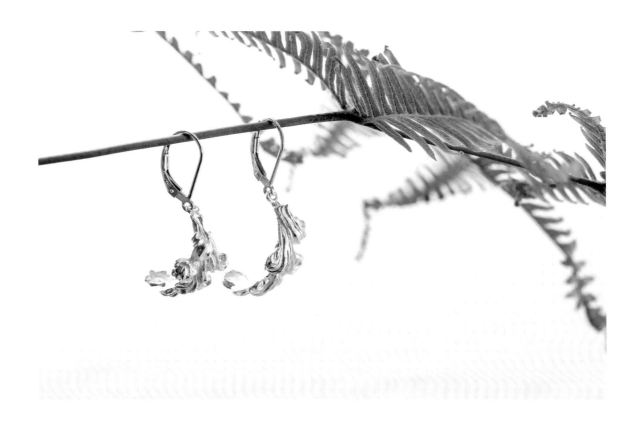

07 葉形耳環　How to make P.89

　　以針筒型銀黏土搭配切成花嘴的針頭來勾勒歐洲建築物上常見的藤蔓造型吧！蜿蜒流動的藤蔓造型從耳邊延伸彎曲，隨著動作輕搖、閃閃銀光，配戴起來不僅古典又迷人。這件步驟簡單的作品製作時最困難的地方應該就屬切花嘴了！在細小的口上要切割出六至八個V形爪，著實考驗眼力。但是經花嘴擠出的針筒土線條，立體感油然而生！線條自然又無法復刻，每次擠花都會有不同的流動感，是我很喜歡運用的技巧。

Pink

粉紅色是當了媽媽以後才開始喜歡上的顏色，年輕時總覺得粉紅色太嬌媚不適合自己、難以駕馭，當了媽媽後才發現粉紅色其實也細分成很多色調！粉粉嫩嫩的 baby pink 圍巾、帶點灰色調的 grey pink 鑄鐵鍋及拿鐵碗、櫻花粉的七寶燒釉藥、各種粉色的天然石及琉璃珠……漸漸地進入我的居家生活和創作中，為我增添不同色彩。像這少見帶著粉色的滿天星，令我一見著就喜歡！宛如櫻滿開一般，襯著工作室裡那奶油白的仿古鏡，讓工作室頓時柔美了起來。

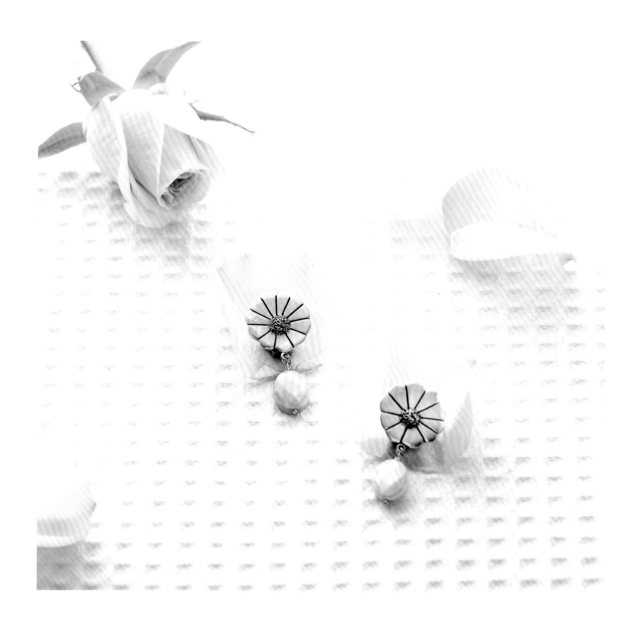

08 雛菊耳環 How to make P.80

　　以可愛的小雛菊為發想，稍稍簡化了造型及製作步驟的雛菊花朵耳環。製作時刻意不讓花芯居中，便能讓造型呈現出不同的視角。搭配收藏已久的粉色蝶貝珠，顯得格外甜美可愛。近來很喜歡蝶貝珠！帶有貝殼天然的紋彩、加以棋盤式切割（checkerboard cutting），讓整個光澤質感格外吸引目光。因此捨棄了原本準備用來搭配的淡綠色捷克琉璃水滴珠，讓這粉粉嫩嫩的蝶貝珠在小雛菊下搖曳，柔化純銀的金屬感。

Purple

三色菫是這幾年到東京旅遊而注意上的花朵，顏色眾多、彷彿笑臉迎人般的小可愛，看著就會跟著心情好！春天時期的東京街頭經常見到三色菫在路邊的花圃、轉角的盆栽裡迎接著路人，一般住家或商店門口幾乎都會栽種，讓我總是被吸引停下腳步、拿起相機拍個不停，一條街要走上好久才能走完。因此，菫花成了我對東京春天的印象。在台灣的花市也能發現它跟其他草花一起販售，但花色選擇較少，也很少在街頭見到它亮麗的身影。難得在社子花市發現了深紫色菫花，沉穩的氣質與以往所見不同，有著古典成熟的氛圍，那就帶回家為春天增色吧！

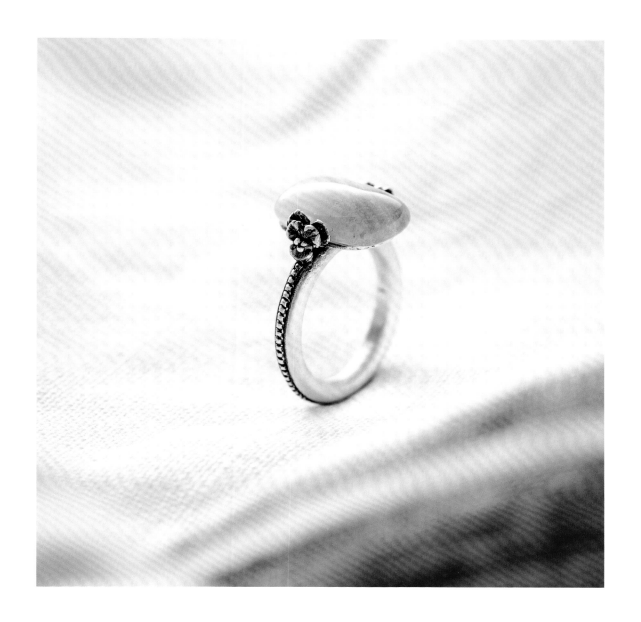

09 菫花戒指 How to make P.90

　　立體菫花其實不難製作哦！看著紫色的菫花，立刻翻出收藏已久、略帶點淡紫色的藍紋瑪瑙戒面寶石來設計戒指。想完全地展現寶石，因此設計了無邊框寶石台座，僅以兩朵迷你菫花作為鑲嵌寶石的嵌角。戒圈的部分也盡量簡潔，只將單圈條狀加上鼓珠裝飾，既展現古典氛圍又不至於太花俏。看著原本從出清區挖到的藍紋瑪瑙寶石在這樣的設計下完全展現寶石自身的美，真的覺得很開心——普通的寶石也能作成美麗的物件啊！感覺對了，整個戒指的製作過程也就非常順心順手。完成後，連我自己都很有成就感呢！

Purple

一直以來都有收集珠珠的習慣，天然石珠、淡水珍珠、日本阿古屋（Agoya）珍珠、捷克琉璃琉、日本玻璃管珠，各形各色收集了不少，尤其是以天然石珠為數眾多。偶爾把珠珠拿出來整理分類，或以顏色，或以材質分裝在小碟或收納盒裡，真的很賞心悅目又舒壓！

會開始收集珠珠，除了單純喜歡，最主要也是為了與銀黏土創作相結合，替純銀飾品增加一點自然的色彩。這些年來更因為踏進了珠寶鉤針、珠寶刺繡等以珠材為主的手作領域，一想到能用到珠珠的機會更多，購買時也就更加肆無忌憚了！（笑）

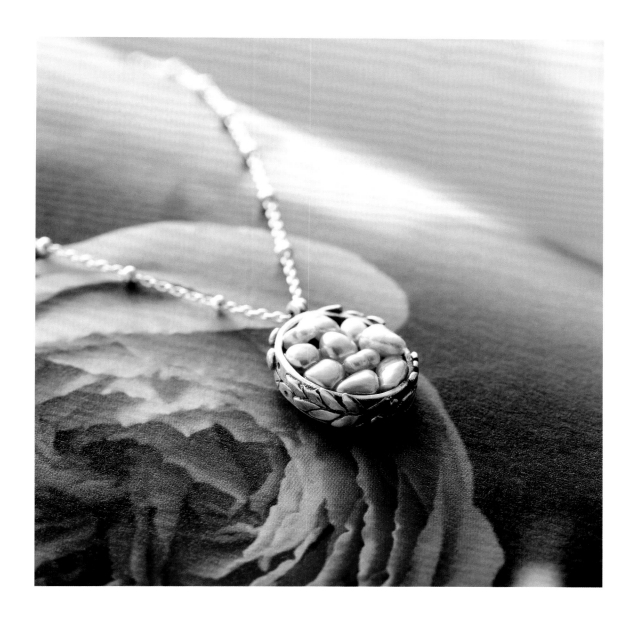

10 珍珠寶盒項墜 How to make P.91

　　珍珠飾品通常較顯貴氣，多半出席重要場合或打扮較正式時才會拿出來配戴。我卻想著要來作一個平常日子穿著白襯衫牛仔褲也能輕鬆配戴，可以用上日本有名的阿古屋珍珠卻又不會太過昂貴的珍珠飾品，因而設計了這個小巧的珍珠寶盒銀墜。帶著淡淡灰紫珠光的阿古屋無穴米粒珍珠，一次用上十顆填滿橢圓銀盒，盒邊環繞點綴著花與葉，讓柔美的珠光與純銀相互輝映，甜美卻不會貴氣逼人！若是不愛珍珠的人，可以選擇以其他的天然石珠嵌入橢圓銀盒內，也能在頸間展現不同的美。

Brown

這個迷你小花圈是工作室第一次舉辦陽台小市集時，在美麗村fanfan老師的小攤子買下的，然後就一直掛在工作室裡陪伴我創作及教課。記得人生中綁的第一個花圈也是fanfan老師教我的——那個泛著淡淡黃色的乾燥繡球花花圈，至今也一直裝飾在工作室的木層架上，溫暖著工作室。雖然花藝不精，卻一直很喜歡綁花圈這件事！要在一個環上布滿大小花朵或葉材或枝條，布成一方空間、布出一種氣質和氛圍，個人覺得是必需同時兼具美感、平衡感及空間感的一種花藝。不容易但卻是培養美學及感知力很好的練習！

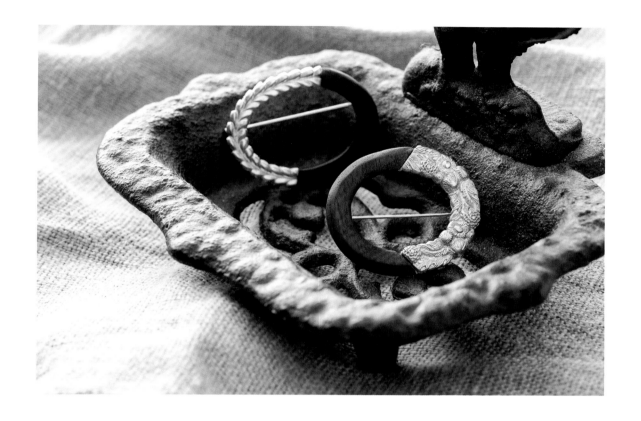

11 花環木胸針　How to make P.83

　　很喜歡日本這幾年出的戒指矽膠模型，其中幾款典雅的花樣直接作成戒指就很美了，對初體驗者來說，製作起來相當有成就感。但戒指矽膠模型若只能用來作戒指，就未免太無趣啦！曾經在體驗課的教學作品上使用它來製作造型邊框，這次則想著要用來作成我喜愛的花圈。半圈純銀、半圈木頭，兩相結合後帶著質樸的調性，讓整件作品更具質感。雖然鋸磨木環時吃了些苦頭，但結果卻讓我很滿意。能將當初心中想像的模樣完全實現，這樣的創作過程真是再愉快也不過了！

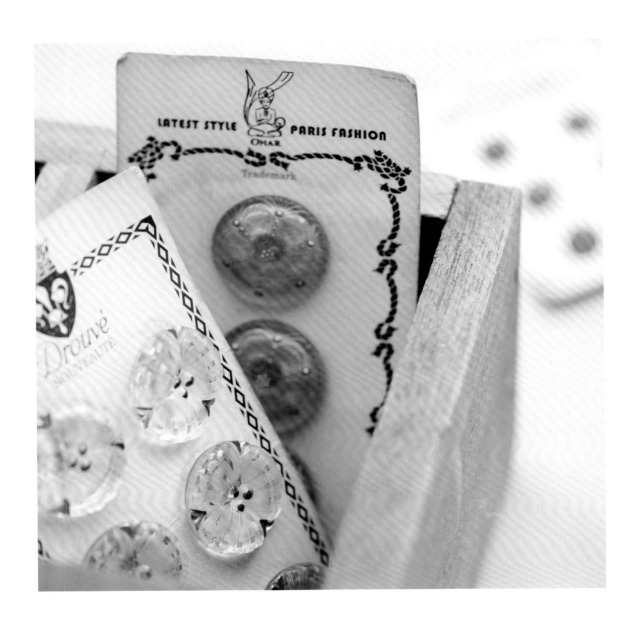

在東京手工藝展 Tokyo Hobby Show 看到歐洲骨董玻璃鈕釦整齊一致地別在早已泛黃、同樣已成古董的紙卡上販售時，我整顆心興奮狂跳得快炸開！分不清到底是花樣玻璃鈕釦吸引了我，還是那泛黃、勾勒著古典邊框的紙卡更吸引我？只覺周圍一切瞬間變暗，只剩那些玻璃鈕釦卡在眼前閃閃發光，讓我在距離當日閉展不到半小時的短短時間裡，就花光手邊接下來幾天的旅費，讓同行的老公大為驚嚇！如今回想起來，那天的自己真的太大膽任性了哪……

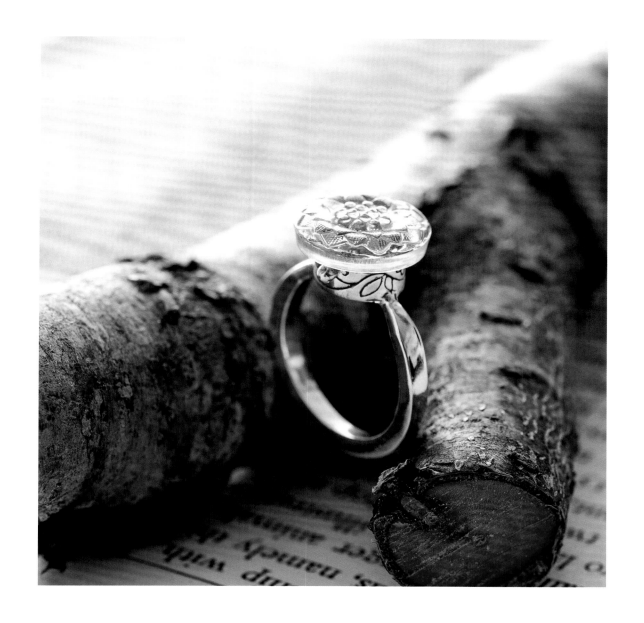

12 玻璃鈕釦戒指 How to make P.92

　　買下這些美麗的骨董玻璃鈕釦時，就已決心要將它們用在銀黏土創作上。但要如何突顯玻璃鈕釦的透亮，同時也能展現純銀的美，真是讓我琢磨了好久！而且，還要能兩相結合無需破壞玻璃鈕釦原本的釦環結構，讓我畫了好多張設計草圖也下不了決定。或許是太珍愛這些鈕釦，不禁小心翼翼、越想越複雜了起來。

　　既然是鈕釦，就把它扣起來吧！作一個銀環托起玻璃鈕釦，再以銀線穿過銀環也穿過鈕釦孔，就此固定住玻璃鈕釦；戒圈則小小嘗試了自己不曾作過的造型，在接近鈕釦銀環的兩側仔細慢慢地修出了三角箭頭形……各個細節都用盡了滿滿的心意。

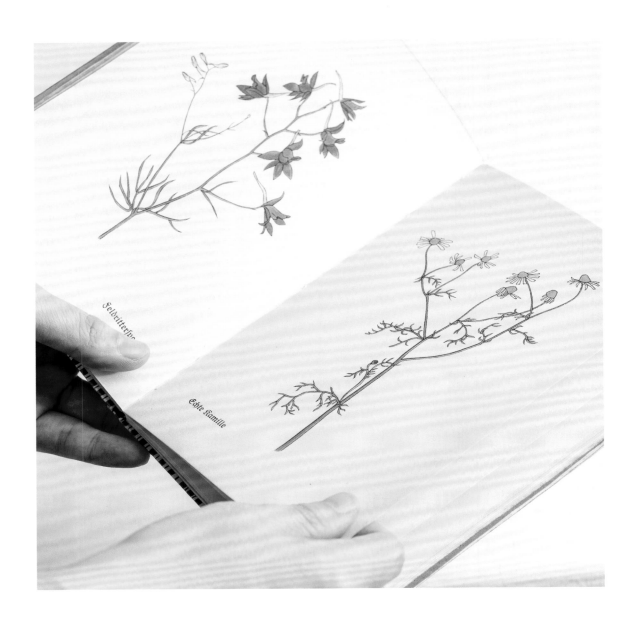

• • •

Brown

　　收集了幾本植物圖鑑，這本1933年德國出版的古圖鑑 Das Kleine Blumenbuch No. 281（The Little Flower Book No. 281）是我最喜歡的一本！偶然在市集裡巧遇的它，書裡頭的花草圖繪線條非常纖細，再配上淡淡的色彩，翻閱時有種難以言喻的簡潔清爽感，更讓人想一看究竟。會收集植物圖鑑主要是在需要創作花卉植物意象的作品時，可以就圖鑑先仔細研究植物各部細節，再從中擷取所需的元素來設計製作，可算是創作時必備的工具書哦！

13 野花圖鑑項墜 How to make P.93

　　自小在山城長大的我，最早接觸到的花草就是家門外滿山遍野的野花野草。朱槿、馬櫻丹、大花咸豐草、馬齒莧、紫花藿香薊⋯⋯這些是叫得出名的，更多不知名的小花，三不五時就被我摘來種在養樂多瓶裡，夢想自己有天能移植出一整片花園。看著野花有其自身充滿野性的自然美，設計製作成飾品或許更比花店裡常見的花種耐人尋味！因此透過拓模翻製、模擬實物鑄造的效果，讓兒時的花草回憶變成植物圖鑑般的純銀飾品，配戴頸間彷彿回到自由奔放的純真年代。

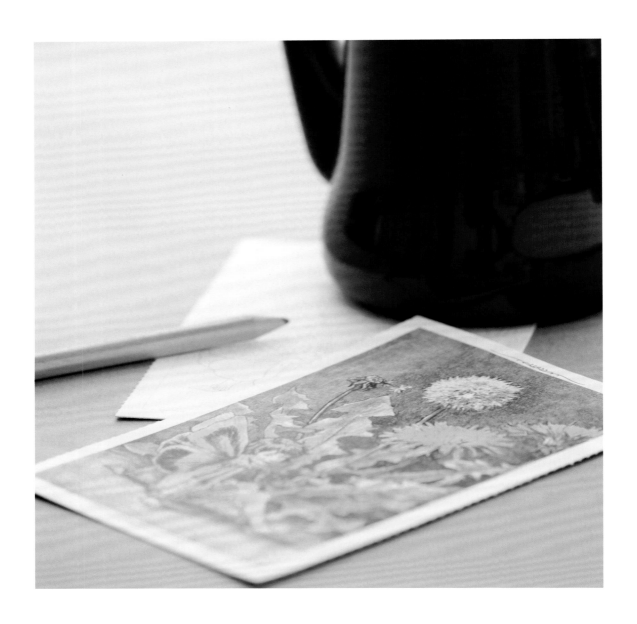

世界知名的野花——蒲公英，生長範圍可從溫帶廣及亞熱帶，不僅花朵有種樸實純真感，宛如毛球易隨風飛散的種子及鋸子狀的葉片都十分討喜可愛；因而在許多地方都能見到以此花為形象的設計和創作，平面設計、布面絹印、繪畫、刺繡、陶作……都能見到蒲公英可愛的身影。而那本被我擱置多年，以花朵及花朵精靈為主題的大人著色明信片本裡，也有著專屬蒲公英的一頁，仍等待著我為其描畫上色彩！

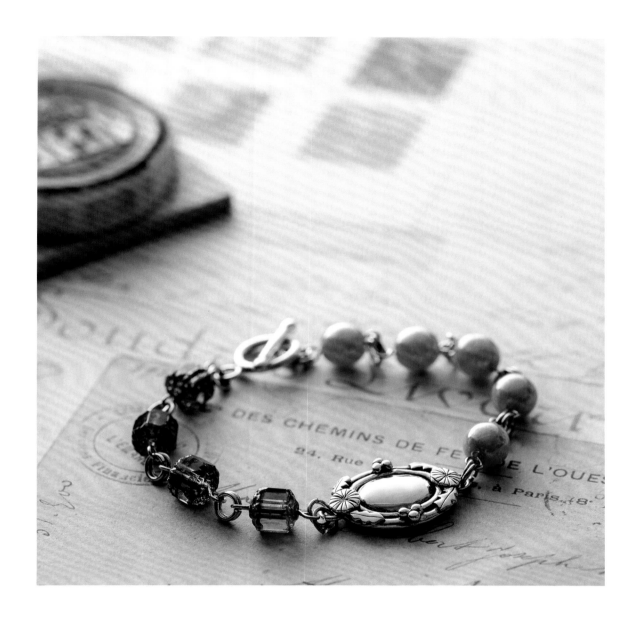

14 蒲公英古典手鍊　How to make P.99

　　古典風格的純銀墜飾常見在墜子正中央鑲嵌天然寶石，再於周圍圍繞線條及裝飾花樣來襯托寶石之美。不過，銀黏土鑲嵌天然石時因為要考量收縮率，對於初學者來說有時並不是那麼容易掌握。那麼何不直接以銀黏土製作蛋面橢圓球型來代替天然寶石，讓鑲嵌銀球的古典墜飾更顯出純銀的珍貴？花草裝飾就以可愛的蒲公英為主、簡化其澎澎的頭花和鋸子般的葉，左右對稱、再點綴上小巧的銀珠，在古典中帶入純真清新的氣息。

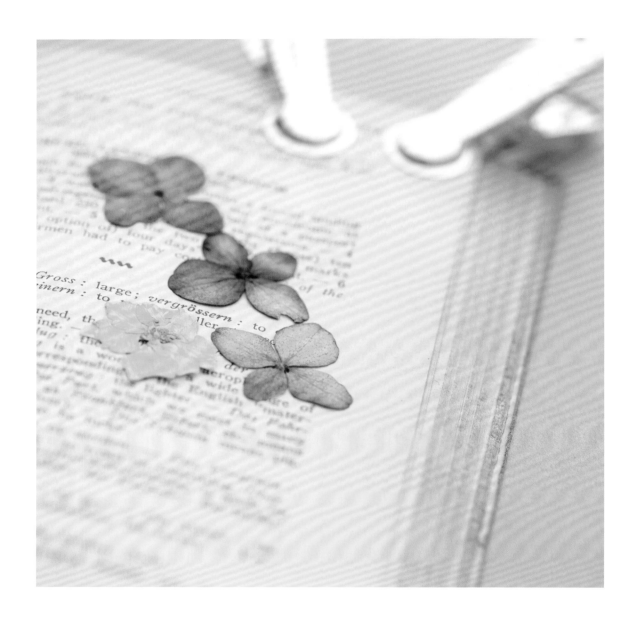

Brown

押花藝術的起源最早紀錄是在十九世紀的歐洲，當時押花可是上流社會的活動。我對押花並沒有很深的涉獵，就是單純的欣賞而已。現今的押花藝術發展得非常純熟，能展現花朵獨自的美麗，也有能呈現如繪畫般的華麗技巧。台灣有許多押花藝術創作者及愛好者，時常舉辦創作展、押花手作分享，也經常在國際競賽中屢屢獲得最高獎項。我自己則是喜歡保留植物原來的姿態，彷彿植物標本般。將經過漫長歲月洗禮而褪色轉淡的押花，作成飾框裝點居家空間，有種「歲月靜好」的恬適感。

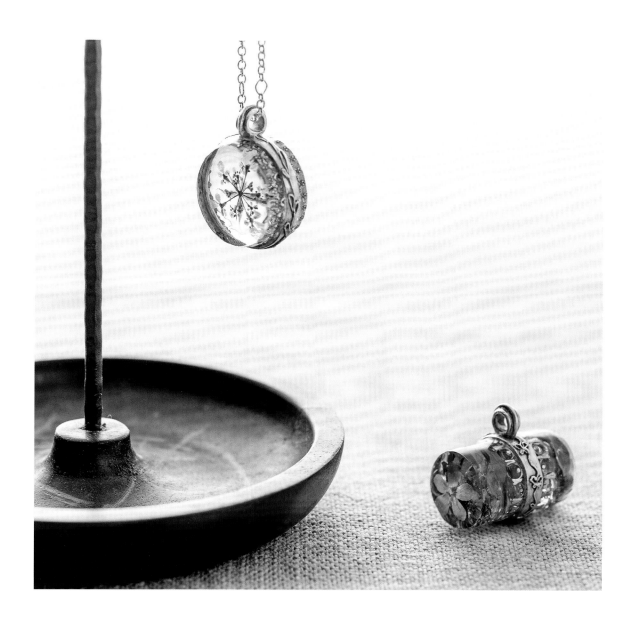

15 萬花筒項墜　How to make P.96

　　一直很想做個萬花筒意象的作品，想在透明的形體中呈現繁花似錦的繽紛感。這樣想來還有什麼比花朵片片的押花素材更適合代替萬花筒裡的碎亮片呢？有了初步的製作想法後，便趕緊向押花界達人楊秋玉老師詢問押花素材購買一事，怎知老師很大方地直接給了我一整包各種花朵及花色的押花素材！包裝裡，押花素材被仔細地包覆在棉紙間，還墊著一塊乾燥片，十足體貼。聽我說要跟UV膠結合，老師還貼心地提醒著一般押花花朵會因照設UV光而褪色，建議使用染色的花朵較好。為了不辜負老師的愛心，我也就一口氣作了兩款萬花筒項墜！

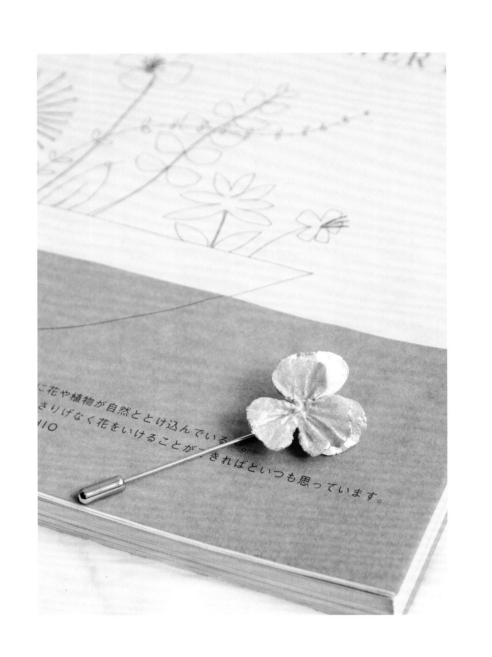

に花や植物が自然ととけ込んでいる
さりげなく花をいけることが
HIO
きればといつも思っています。

Part 2

花・銀飾・我

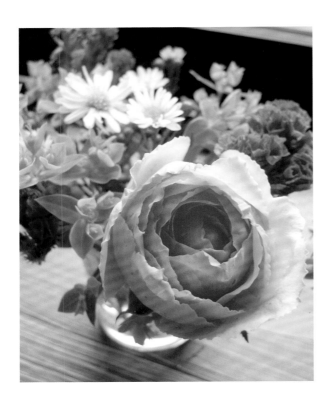

課堂上的花

自從2010年4月在四樓陽台上成立了個人工作室兼教室後，我的創作及教學生活就開始熱鬧了起來。這些年不論是在工作室或外出四處教課，真是遇上好多好有趣的人—— 對銀黏土有興趣的、自己本身也手藝高強的、追求夢想的、從海外專程來學習的……每每回想起來，那些認真的臉龐立即跳出腦海。想來真的很榮幸能因為銀黏土手作而參與這許許多多人的一小段人生。而這其中更認識了一群願意支持我開任何課程、辦任何活動的學生們，不論學習遊樂都一起「 玩」得很盡興，讓我的人生也因此變得更加豐富、樂趣滿滿。

必須說，當初若不是我的好友推薦這個位在頂樓，有著大大陽台的房屋給我，讓我就此有了自己專屬的工作空間，進而和這許多美好的人事物在這一方小天地裡相遇，現在的我也說不準還能不能持續走在銀黏土這條路上。所以，對好友真心感謝！當然也要謝謝自己當時能勇敢地跨出那一步，才有機會延續更多美好的故事。

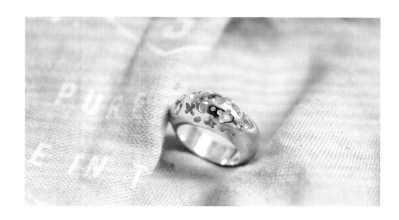

教學上除了偶一為之的體驗課、一年三至四期的文化大學系列課程，還有不曾間斷的師資認證課程外，被資深學生們追著開課而訂下每月一回的工作室一日研修課，是我覺得最有趣的。這固定在每個月月底的課程幾乎成了一場場聚會，大夥一起邊聊天邊上課、一起歡樂午餐、一起觀摩各自巧妙不同的作品，鼓舞著彼此趕緊完成創作，從早忙碌到晚。每堂課都上得熱熱鬧鬧、歡樂無比。雖然上完課後總是筋疲力竭，但真正收穫良多的反而是我！

說來教學這件事，其實就像種花；我或許不那麼善於拾花弄草、當個真正的綠手指，但我卻因為銀黏土，在工作室裡開出了許多美麗的花朵！
不僅是自己在銀黏土創作上因為喜好而有許多花朵造型的作品產生，能將自己對銀黏土的熱忱及所學的各種技巧傳承下去、讓學生們也做得出一件又一件獨特的作品並從學習及創作中獲得樂趣，這過程就如同園丁在土裡播下種籽、灌溉發芽直至開出花朵一般，妙趣橫生且充滿成就感。

我總開玩笑地說：我好會教！但認真看來應該是我很幸運，遇上的學生各個都很努力也很厲害，不論多困難的技法都能咬牙完成，有些人甚至做得比我還好！讓我對銀黏土教學有著源源不絕的動力。

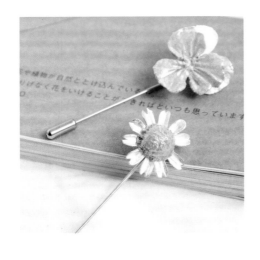

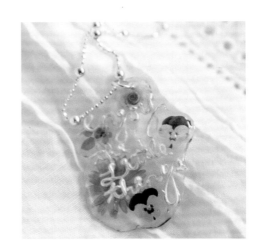

工作室一日研修時，我偶爾也會在示範技法之後，一時興起就跟著同學們一起完成作品——繡球花鑲寶石中空戒指正是在課堂上完成的創作。那堂課正好是工作室一日研修課固定開課後滿一年，整整一年共十二回，以我慵懶的個性來說實在不容易！這繡球花戒指，花開得正是時候，成了一個里程碑，也是我給自己的紀念。

畢竟一年下來我也一起鑲了白蝶貝、擠了針筒迷你小金魚和小公雞、瓦斯噴槍燒了兩回、再複習了一次貓頭雕刻、一塊兒學了鑄砂技法，還開出這不同於原課程示範作品的七寶燒三色堇及小雛菊。 整個過得非常充實！

體驗課則是有趣及挑戰並存。所以我總是隨心所欲，偶爾興致來了、對課程內容有想法了才開課，經常讓頻頻詢問體驗課程的人感到困擾。為何說是挑戰？因為不僅課程作品要吸引人，還必須考量到每一個學生的程度來做課程設計。然後在面對大半學生都是新手且你我都不很熟識的情況下，一邊要帶動課堂氣氛，一邊要讓每個人都能在短短三小時內完成滿意的作品，同時對銀黏土創作留下美好的印象。每一次的體驗課都是挑戰哪！不過正因為課堂上多是初次接觸銀黏土的人，在看見他們完成自己親手做的第一件作品而露

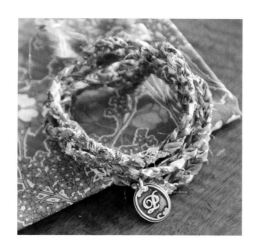

出笑容時，我也會忍不住跟著開心起來；所以説，教授體驗課程是有趣和挑戰並存。

在我開過的體驗課裡，除了收錄在前一本《生活感。純銀手作》（暢銷增訂版） 裡的拇指麋鹿墜飾外，利用模型製作的古典字母數字墜飾應該算是最受歡迎的體驗課程！帶著藤蔓邊框的古典英文字母和數字模型深受大家的喜愛，不管是跟銀鍊搭配成項鍊，或後來跟英國 Liberty Print 小碎花布勾編的織帶搭配成手環，都一再有人詢問而一再開課。

也曾因自己的喜愛，任性地設計了針筒型銀黏土與UV膠結合的透明花圈墜飾，而讓新手吃足了苦頭。要用針筒型銀黏土漂亮地擠出線條同時勾勒出英文字句已經夠難，還要花許多時間來排列花圈、一層層填上UV膠，簡直是累壞學生！但教學總是要不斷嘗試，才能激發出新的火花。有任性的老師也才會磨出技巧高超的學生呀（笑）！

這些在課堂上開出的美麗花朵啊，今後也會持續下去！

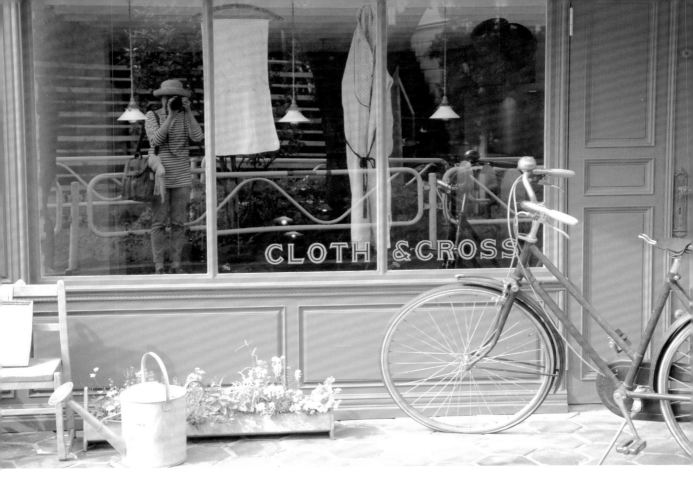

旅行中的花

出國行旅,除了景點的遊覽,旅途上最常讓我停下腳步的就屬美麗的花景了!窗台上的花、門前花朵滿開的盆栽、攀爬出圍牆外的花藤,乃至街角不經意冒出的花草,都能駐足欣賞好久。

往日本出發

幾年前到東京自由之丘造訪雅姬小姐的店Hug ō wär及 CLOTH&CROSS時,就被她店內外美麗的花藝及園藝造景給迷得走不開腳步。看似隨意栽種的花草,卻有著巧妙的平衡感,隨著季節變換呈現不同的樣貌。就如同雅姬小姐的居家生活分享,總能看到花草植物出現在她的日常生活中——初春在玻璃瓶裡放上球根植物,夏日在庭院中整理灑掃,或在窗邊插上小花,或掛上裝點著小果實的花圈⋯⋯把每日生活過得有滋有味!

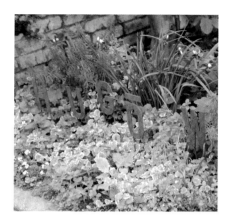

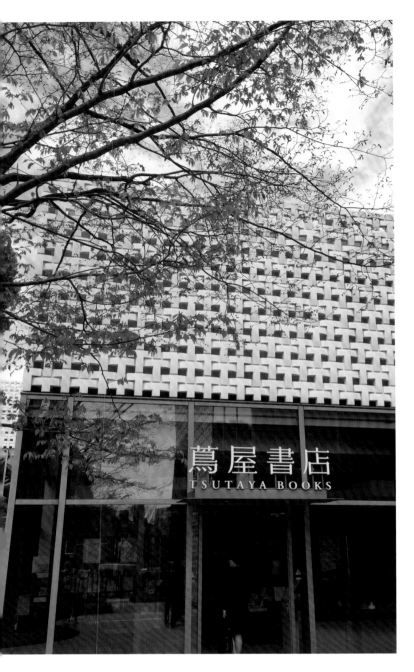

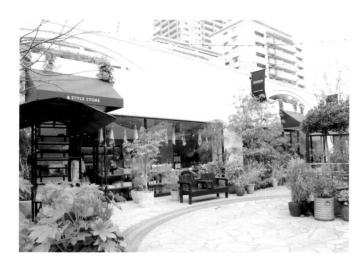

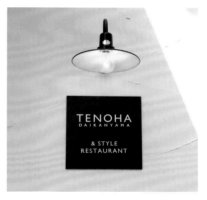

近幾年來因蔦屋書店而成為熱門旅遊區域的代官山，不僅整個街區滿是時髦別緻的氛圍，連花草種植、盆栽擺設也顯得精緻優雅。代官山的蔦屋書店 **DAIKANYAMA T-SITE**不愧是全世界最美的20間書店之一，以白色大寫**T**字交織而成的外牆讓建物本身就很特別，在綠意的包圍中，陽光灑落的書店內更顯氣氛悠閒。好喜歡它位在二樓的繪本童書區，和洋繪本皆有，選書量豐富，宛如小型圖書館，寬敞舒適的座位區讓大小朋友都能在這兒輕鬆享受閱讀的樂趣。想當然我跟兒子也在此度過一小段愉快的繪本時光。

同樣位在代官山，另一個值得一遊的**TENOHA DAIKANYAMA** 5年限定複合式庭園商業空間，黑色的圍籬裡，以花草扶疏滿是綠意的庭園為中心，內環著餐廳、選物店、新型工作空間及咖啡廳等，一整個把時髦愜意的氛圍發揮到淋漓盡致。錯落的植栽，讓人無法從外一眼看盡裡頭的巧妙，走入圍籬大門就像走進秘密花園般滿是驚喜。是個可以享受戶外開放感，也可以在室內找到美好事物及食物的好地方。

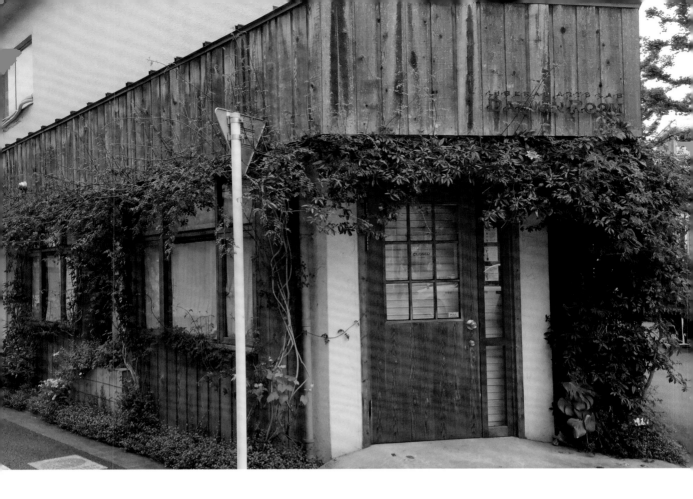

不同於代官山的精緻，我在下北澤遇上了我至今最愛的獨立書店DARWIN ROOM。這間位在轉角，外牆上攀爬著藤蔓植物，猶如森林小屋的達爾文書店，小小的書店卻好比大大的博物館，以自然科學、古書、圖鑑、標本、礦石、植物種子等為主要範疇，蒐羅呈列了滿屋的人文知識學。大窗邊的咖啡座寧靜安適，錯落置放的書櫃間又有著時光膠著的神祕氛圍，讓我深深著迷，很想在這兒窩上一整個下午呢！親切的書店阿姨大力推薦了可隨身攜帶觀察植物細節的迷你顯微鏡，則成了我的小小寶物。

一次次的日本行旅中，不管是去到哪個城市或區域、總能發現喜愛的事物並從中獲得新的能量和想法。沿途不僅花朵迷人，隨處可見的城市美學，以及日本獨特且細膩的平衡感和巧妙的留白都認真地去感受、學習、回味著。

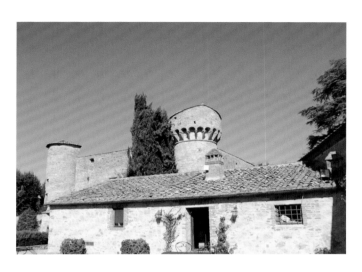

往義大利出發

在歐洲旅遊時，最愛看家家戶戶窗台上的花景了！古老
建築、木百頁窗，加上古典且略帶斑駁的鐵欄杆，與各
色的花朵植栽相互輝映，完完全全不同於東方國家的風
情。不同顏色的木百頁搭上不同植栽，又成了另一種風
景。除了窗台花景，歐洲老建築上的裝飾藝術、鑄鐵門
把的花樣、街燈的造型，也都成了讓人流連不去的驚嘆
號。沿途窗扇門扉、繁花綠葉百看不膩，得花上兩倍以
上的時間才能走到真正的目的地。

位於托斯卡尼奇揚地CHIANTI的古堡酒莊CASTELLO
DI MELETO不僅仍維持著自西元1256年至今的中世紀
城堡之美，立於小山丘上的它四周放眼望去盡是葡萄園
及橄欖樹，開闊的鄉村風景更是令人身心舒暢。灰褐色
的古老石磚牆邊滿是花草，庭園造景典雅迷人。也許是
因為義大利人生性熱情，夏日豔陽下的花草也顯得格外
奔放，藍天白雲搭著紅的紫的花色，看著心情愉悅得直
想大喊：Ciao！嗨嗨！

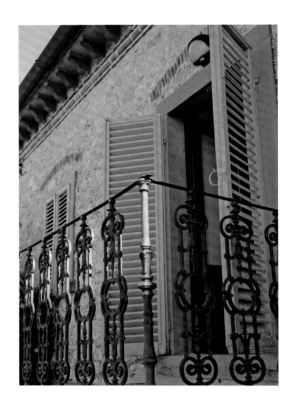

能在這兒住上一晚,悠閒愜意地體驗托斯卡尼鄉村生活,真的好幸福!
在壓線縫的純白花樣薄被和細緻的鑄鐵床上入睡,再從木百葉窗櫺透進的陽
光中醒來,一切宛如置身夢境。在滿是古老壁畫的大廚房裡享用早餐後,花
園中散步著,欣賞整齊劃一的絲柏小路、果樹園,時間流逝得既緩慢又快
速,令人想好好珍惜在此地的每一刻。

從一次次的旅行中,漸漸地了解自己真正的喜好,進而挖掘想看的事物、尋
找獨特迷人的角落,托斯卡尼艷陽下的一塊向日葵花田也可能成為此生最難
忘的回憶!

 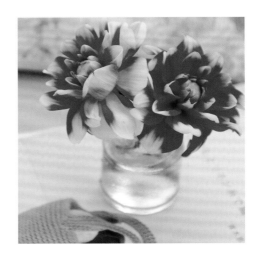

生活裡的花

因為喜愛花草，除了偶爾從花市買回新鮮切花植栽外，不知不覺地也在日常生活中累積了許多與花相關的物品，杯盤、衣著、手帕、抱枕、布料、包裝紙……仔細一想，自己擁有的花事物還真多呢！單單布料就囤了兩大箱，英式小碎花的、古典大花樣的、深色淺色……一碼半碼地囤著，小碎布也用玻璃罐裝起來，捨不得丟棄。

花樣手帕及手拭巾是每日生活必備，尤其炎熱的夏季更得隨身攜帶。年少時也曾經以便利的面紙為隨身清潔用品，甚至還特地買了有著蕾絲刺繡的棉麻面紙布包來使用，好遮蔽那五彩繽紛、不那麼美觀的塑膠外袋。後來發現用手帕擦手拭汗更柔軟舒適，可以重複洗淨使用，更為環保。而且一方布巾上能有各種花樣：印度木刻手工印花、刺繡、蕾絲緞帶，以及各種配色，就像是一幅幅精緻的小品畫。大一點的方巾還可以當成頭巾，是我想專心工作時的裝備。一綁上頭巾就有種職人魂上身的感覺，創作起來格外順手！

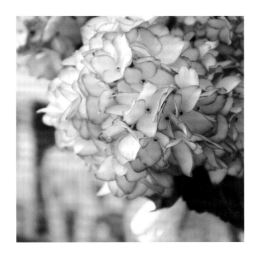

不愛濃郁的香水味，但是讓日常生活中飄散淡淡的花香卻是喜愛的。喜愛在衣櫃裡放上一個個天然薰衣草香包，讓衣服染上自然的薰衣草香，或在熨燙衣服時加入薰衣草燙衣水，讓熨燙平整的衣物散發清新迷人的味道，是生活中的一點小情調。淡雅花香的香粉則是我用來取代香水的好物，輕輕將粉撲在胸口就能有柔和優雅的香氣。

書櫃裡花草園藝書籍是必備的精神糧食，不能擁有花園就從閱讀中享受蒔花弄草的樂趣；無法遊歷世界各地的花圃，就讓書本帶著我去行旅，從字裡行間感受不同的美。雖然網路便利，隨時能搜尋到各種資訊與上千萬筆圖片，但我還是喜歡紙本書籍帶給我的踏實感。觸摸著一頁頁的紙，感受不同紙種不同的紋路，翻開書本時，紙張本身的氣味混和著油墨印刷獨有的味道，是網路3C用品所無法取代的。收到小小開本的花草生活書時，果真如妳所說，這絕對是我會喜歡的書籍──拿在手上慢慢翻閱著，對營造優雅愜意的花草生活充滿期待。

生活中能被自己喜愛的花事物包圍著，真的很幸福！看看花的書、喝杯茶，低落或煩躁的心情便會漸漸明亮起來。雖然喜好及風格會隨著年齡增長或因眼界不同而有所改變，但對花的喜愛卻是一直不變的，所以，能從各種花樣物品及花朵圖紋中獲得啟發、帶來靈感並成為創作能量。因為花，生活與工作同時愉快著！

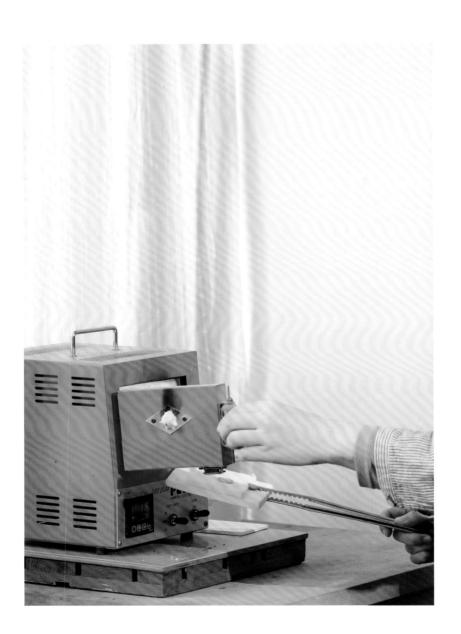

Part 3

基礎準備

基礎工具

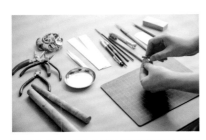

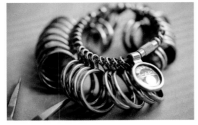

銀黏土創作所需的基礎工具其實並不多，一般我都會建議我的學生先購買銼刀、橡膠台、塑膠滾輪、1.5mm厚度的壓克力板、短毛鋼刷、瑪瑙刀、鑷子、木芯棒、戒圍量圈紙這九樣工具就好！

然後，準備在書局或文具行就能買到的切割墊板、筆刀、水彩筆刷、小剪刀，以及家中常有的小碟子（醬料碟、水彩盤，甚至是盒蓋都可以，還見過學生用隱形眼鏡盒呢！）、濕紙巾、保鮮膜、料理紙（也稱烘焙紙），便能開始玩銀黏土！

此外，便利貼紙、針、牙籤、吸管等生活小物，也通通收集起來！最重要的，加上自己的「雙手」就能創作出千變萬化的造型了！

當然，若要讓作品的造型更複雜、製作上更細緻精準，又或者要和不同素材結合時，就會需要其他專業工具輔助。例如：雕刻用的極細針筆、各種粗細的鑽孔工具、精準量度的游標卡尺、燒成專用的電氣爐……可以視個人創作上的需要來添購。

使用材料

本書使用的創作素材是以日本相田化學工業株式會社所生產的銀黏土為主。推廣已有二十年以上的相田銀黏土不論是在保濕度、柔軟度及使用上的便利性,都不斷提昇改良。

2016年趁著到東京參觀手工藝展時,有幸前往相田化工的總公司及工廠參訪,在工廠親眼見到回收的X光片及IC電路版等廢棄物如何經過層層步驟:燒熔、溶解、萃取、精煉、再製成銀磚和金塊時,心裡的感動和那日工廠裡的高溫及烈焰,至今仍深印腦海。

如今最新款的銀黏土,不僅柔軟又保濕,大大加長了作業的時間,即便剛接觸的新手應該也能掌握素材特性、輕鬆創作!

尤其是最新改良的膏狀型銀黏土,不論是燒成前的黏著性亦或是燒成後的硬度都更勝以往,特別是在金屬與金屬的黏著、作品斷裂的修補上表現極佳。讓原本不是很喜歡使用膏狀型銀黏土的我也大為驚豔。

推薦工具＆素材

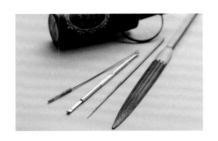

這些工具是我的心頭好，讓我在創作時更加順手，這裡也一併推薦給大家！

瑞士魚牌銼刀

瑞士魚牌銼刀在傳統金工業界算是非常有名的工具。早期還在學習期間經由老師的推薦下購買了一支極細銼刀後，就一直愛不釋手！喜愛它削磨時的俐落感，又不易卡粉，特別適合用來修磨小角落或作品中間的孔洞。此次作品中的「蕾絲項墜」就多虧了這支極細銼刀，才能完整呈現蕾絲輕‧柔‧透的樣貌。

另一把00號的大銼刀，則是精通金工的學生所推薦，號稱削鐵如泥，製作較大的物件時，削磨起來真是非常暢快又紓壓呢！

極細鋼刷和螺旋鋼刷

一般銀黏土基礎工具常用的鋼刷分長毛和短毛兩種。若要針對局部、細縫處或寶石周邊來刷除結晶時，就得靠這支日本製的雙頭極細密鋼刷了！

位在長安西路、具有70年歷史的老店「三芳毛刷行」買到的好物：3mm細螺旋鋼刷，也是刷小孔洞的利器！據老闆說，這是專門外銷的商品，店內不經常有貨，看到有貨時就趕緊拿吧！老闆推薦的水果刷也成了我生活中愛用的器物。真的好喜歡這種工具專門店，除了有著老店的熱情，光是滿店呈列著各式各樣的毛刷工具就讓我流連忘返。

UV膠

UV膠可以與銀黏土結合製作宛如玻璃般、具有透明感的作品，本身還可以加入顏料或粉末、替銀黏土作品增添顏色及呈現

不同效果。通常大家最喜愛的技法是在填入UV膠時，放入喜歡的小物件或特殊素材，像這次書中的作品「萬花筒項墜」便是加入押花素材，讓作品變化不同的樣貌。

只要使用光療美甲紫外線燈（36W）照射短短3分鐘便能使之硬化。甚至夏日陽光充足時，放在戶外讓陽光直接照射，也能固化成型。（照光所需時間會因填膠厚度及各家廠牌不同，請參照使用說明）

然而UV膠成為我心頭好的真正原因倒不是上面所說的結合技法。我喜愛的是它的黏著性，以及固化後堅硬不易斷裂、也不易變色的特性！

以往在作品上欲黏著其他素材或金具時，常用的是可用於金屬黏著的AB膠。使用方法是將A膠與B膠1:1均勻混合後，塗抹於欲黏著處、同時放上欲黏著的物品，等待5分鐘初步固定後，放置24小時即完全黏著牢固。

可是，AB膠的化學氣味實在難聞，而且A膠和B膠一旦混合後便會開始硬化，得在硬化前趕緊操作，作業時間有限。且膠體經過一段時間後會變黃，若當初操作時拿捏不準分量、不慎溢出一點點，就會讓作品顯得不夠完美。對於不常使用的人來說，操作上並不是那麼便利。

反觀UV膠，可以慢條斯理地操作，即便真的不慎溢出一些，固化後也呈現透明無色、不影響美觀。最重要的是不用忍耐難聞的氣味，因此成為我黏著物品時的心頭好！

基礎造型

擀平

使用不同厚度的壓克力板及塑膠滾輪，將黏土型銀黏土擀平成不同厚度的薄片。

搓圓條

以手指搓揉銀黏土，作成不同粗細的圓條。圓條可用於製作各種不同的條狀造型，或製作戒圈。

乾燥

為加快製作進度，可使用吹風機烘乾作品。請視作品的銀黏土分量及製作時使用的水量來調整乾燥時間。時間約5分鐘至20分鐘不等。若不急於完成作品，也可以將作品置於通風處自然風乾。但若要確保完全乾燥，請放置24小時。

修整作品

銼刀修磨

作品置於橡膠台上，使欲修整的部分略突出橡膠台，銼刀保持一個固定方向銼磨修整。
TIPS／切忌銼刀來回修磨作品，以免作品斷裂。

濕紙巾擦拭

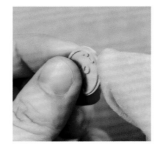

細微的裂痕、指紋或表面不平整之處，可使用濕紙巾將其擦拭平整。擦拭時，請以濕紙巾包覆手指頭，於銀黏土表面劃小圓圈的方式來進行擦拭。擦拭後，必須確實乾燥，再進行下一個步驟。

砂紙細修

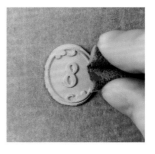

當作品已大致修整完成，可使用3M海綿砂紙來研磨作品表面，使其更加光滑平整，或者用以細修微調作品弧度及整體比例。

燒成

作品燒成前務必完全乾燥，以免因水氣遇熱造成作品破裂。

電氣爐燒成

一般作品燒成的溫度及時間為攝氏800度維持5分鐘。也可低溫燒成，以攝氏650度維持30分鐘。

瓦斯爐燒成

除非是與不同素材結合＆需與結合素材一同燒成的作品，多半作品都可在家用瓦斯爐或卡式瓦斯爐上燒成（如果瓦斯爐火焰為內燄式則不適合，恐溫度過高燒熔作品）。

燒成前可將作品的大小描繪於紙上，燒成時請開大火燒8至15分鐘（作品務必置於火焰處）。待冷卻後，比對燒成前的尺寸，有縮小10%即燒成成功。

成品後續處理

去除結晶

銀黏土作品燒成時,表面會產生白色結晶,待作品冷卻後,請以鋼刷用力地將白色結晶刷除。

硫化處理

視作品造型需求或個人喜好,可將已刷除結晶的作品浸泡硫磺、使其硫化變黑。操作時,先準備一杯熱水(水量能蓋過作品高度即可),滴入天然硫磺濃縮液2至3滴後,即可放入作品。

浸泡硫磺的時間可自由調整,浸泡時間越長作品越黑,縮短時間則作品可呈現出金黃、粉紅、古銅藍、古銅綠等不同色澤。

硫化後請洗淨作品,再進行下一個步驟。

砂紙研磨

使用3M海綿砂紙或一般耐水砂紙皆可。砂紙係數可由#600、#1000 到 #1500,依序研磨作品,使表面光滑平整。

也可依個人喜好或作品設計研磨處理作品表面,以呈現粗獷手感或光滑精緻的效果。

瑪瑙刀拋光

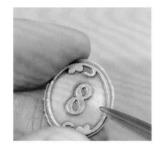

若想讓作品呈現鏡面效果,可在砂紙研磨後,以瑪瑙刀拋光作品表面。

TIPS/特別注意:為了佩戴舒適,戒指內圈請務必拋光。

串接飾品五金

9字針的使用

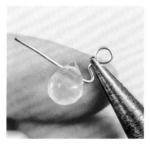 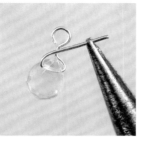 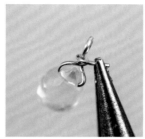

1. 橫洞式的水滴珠在裝入9字針前，可先將9字針折成如三角衣架的一側。

2. 穿出後將針往斜上方折，形成三角衣架的另一側。

3. 將剩餘長度的針延著9字環下方纏繞數圈。

4. 完成！

特殊胸針五金的使用

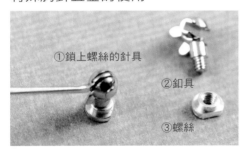

①鎖上螺絲的針具
②釦具
③螺絲

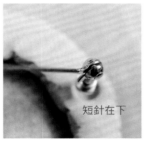

短針在下

風車型胸針分為：針具×1、釦具×1、純銀螺絲×2，共四個小零件。安裝前必須先將針具＆釦具各別與純銀螺絲鎖緊，並確認銀螺絲平口處的方向後（此時針具與釦具需成一直線），再將螺絲拆下，埋入作品背面。

TIPS／注意針具及釦具不可隨作品燒成！

戒指製作準備步驟

書中作品皆以日本戒圍號數製作,非國際戒圍。

1.量測戒圍

視戒指造型、選擇欲佩戴戒指的手指,以戒圍量圈紙卡或戒圍量圈來量測該手指。

量測時以關節過得去、手指末端處無縫隙為原則。

TIPS／製作細條狀戒指時,量測戒圍可略緊。寬版戒指則應剛剛好,以免完成品配戴不舒適。

2.標記於木芯棒

由於銀黏土燒成時會收縮,製作時必須將實際戒圍加大號數來製作。

· 2mm至3mm粗細或厚度的條狀戒指,製作時請加大三號,標記於木芯棒上。(例如:實際戒圍為10號,製作時請以13號製作。)

· 5mm至10mm寬度、厚度1.5mm以上的寬版戒指,製作時請加大四號。

· 比上述兩種戒指更大更寬、使用的銀黏土量更多,或需經數次燒成的戒指,請加大五號製作。

3.黏貼紙襯

為免銀黏土附著於木芯棒上、乾燥後不易取下,以便利貼紙在木芯棒上的標記處黏貼一圈紙襯,方便後續製作。

紙襯請先畫上中心線,黏貼時,中心線需對準木芯棒上的標記、圍成一圈後黏緊。

TIPS／請將便利貼有黏性的一側繞一圈後黏回於便利貼紙上,切不可將紙襯直接黏在木芯棒上,以免之後無法取下作品。

4.量測一圈長度

為了方便之後銀黏土製作,請先量測紙襯中心線一圈的長度。製作條狀或片狀戒圈時,視銀黏土的厚度、戒圈長度,需加長約1cm至2cm長,以便銀黏土上木芯棒時能圍成一圈。(例如:實際一圈長度為5cm,製作條狀土或片狀土時,應加長到6cm至7cm。)

5.銀黏土上木芯棒

片狀或條狀銀黏土的中心對準紙襯中心線，環繞木芯棒形成戒圈。銀黏土戒圈勿偏離中心線，且必須服貼於紙襯上。都確認無誤後，切掉過長的銀黏土，接合戒圈。

TIPS／不論是片狀或條狀，銀黏土上木芯棒之前，正反面請刷水，以利附著於紙襯上＆避免銀黏土因大弧度彎曲產生裂紋。

6.乾燥

乾燥方式與一般作品相同，請連同木芯棒一併烘乾定型。唯戒指內圈因木芯棒遮蔽而不易乾燥，因此將戒指連同紙襯取下後，內圈需再烘乾5分鐘。

7.補強接縫處

完全乾燥後，直接以黏土型銀黏土或膏狀型銀黏土補強戒圈接縫處，使其完全看不出接縫處。

8.

後續步驟與一般作品相同：造型、修整、燒成，詳細作法參見P.66至P.67。

9.敲整

戒指燒成後需套入戒圍鋼棒，以橡膠槌將戒圈敲整回正圓形，以利配戴。

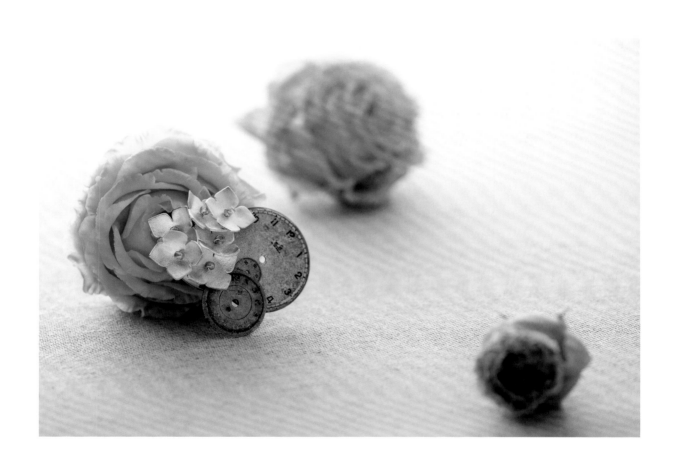

Part 4

How to make

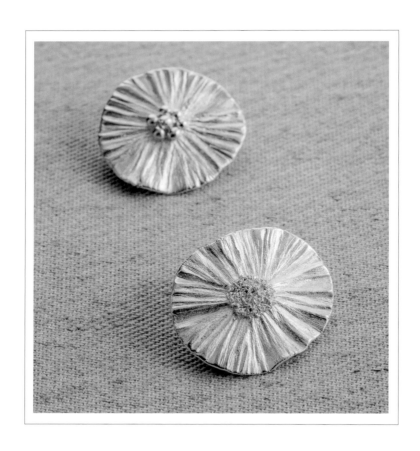

01 一輪花胸針

材料A

黏土型銀黏土　5g
膏狀型銀黏土　少許
花銀或鋼粒銀　少許
2cm胸針金具　1個
UV膠 或 AB膠　少許

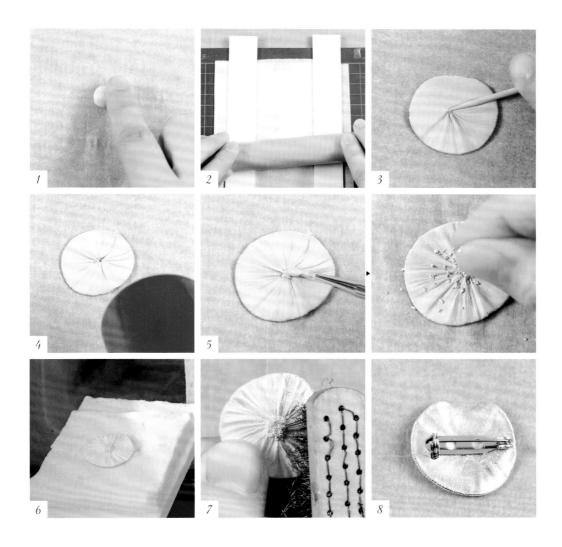

How to make

1. 將5g銀黏土揉成圓球狀。
2. 再擀平成 1.5mm 厚度的橢圓或圓形。
3. 牙籤尖端朝向片狀中心，順著圓周滾壓形成波浪紋路，完成花片。
4. 以吹風機烘乾定型。
5. 花片中心塗抹膏狀型銀黏土，同時撒上花銀或黏上鋼粒銀形成花芯。
6. 再次乾燥後，燒成。
7. 燒成後整體以鋼刷去除結晶。
8. 於花朵背面以UV膠或AB膠黏著胸針，完成作品。

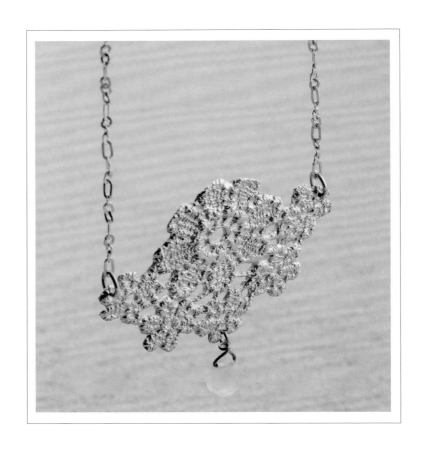

02 蕾絲花朵項墜

材料

黏土型銀黏土　7g

圓環（小）2個

天然石水滴珠　1個

9字針　1根

16吋長銀鍊　1條

花樣刺繡蕾絲　1枚

藍白取型土　各5g (可視蕾絲片大小調整)

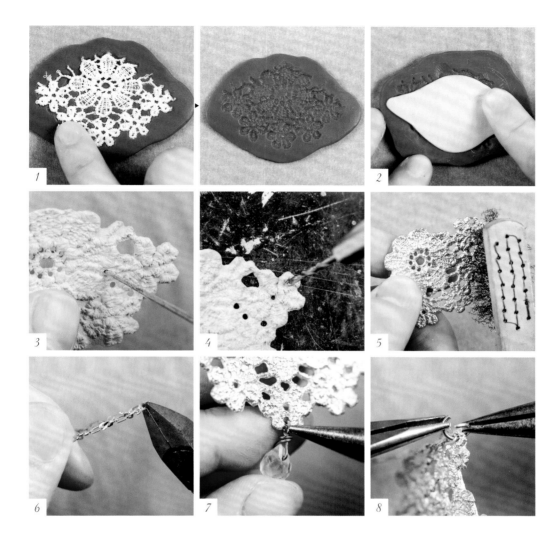

How to make

1. 確認花樣蕾絲正反面後，使用藍白取型土拓印蕾絲的正面，待藍白取型土硬化後取出蕾絲，
 完成模型。

2. 將銀黏土擀成1mm薄片狀後，押入步驟1的模型內。

3. 乾燥定型後，將銀黏土翻出模型，並使用銼刀依照蕾絲花樣修整邊緣及修出鏤空的細節。

4. 於作品右上方及左上方適合的位置鑽1.5mm 掛孔，作品下方中心處、距離邊緣約2mm的位
 置也同樣鑽出1.5mm 掛孔。

5. 燒成作品，整體去除結晶。

6. 將銀鍊對半剪開備用。

7. 天然石水滴珠穿入9字針、固定好後，直接勾在墜子下端的孔洞。（9字針串接見P.69）

8. 將圓環分別鉤上銀鍊和作品，即完成。

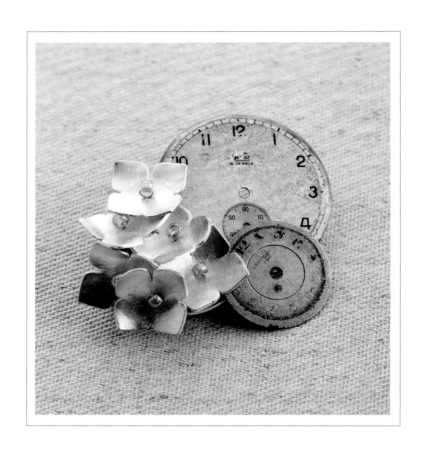

06 繡 球 花 時 計 胸 針

材料

黏土型銀黏土　10g
日本琉璃管珠　6顆
骨董錶面　2個
附網片胸針金具　1組
Artistic Wire 0.32mm 銀線　約60cm
AB膠　少許

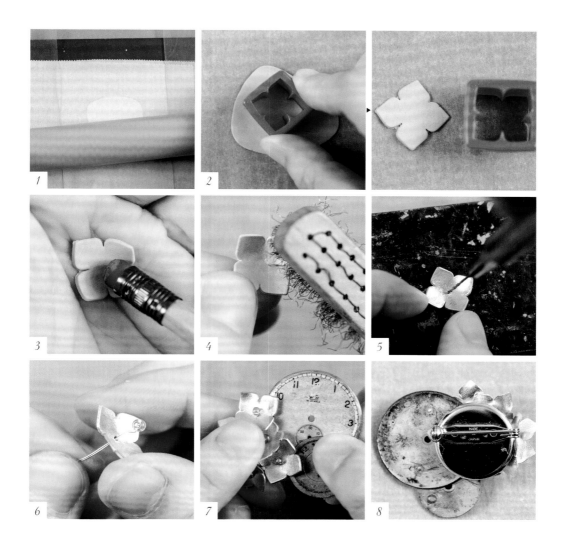

How to make

1. 將銀黏土擀成0.5 mm的薄片。

2. 使用繡球花瓣造型的食物取型器，壓切出六個花片。

3. 花片乾燥前，先將花瓣略微彎曲，呈現花朵自然弧度後，再乾燥定型。

4. 將花片燒成並去除結晶。

5. 於花芯處以1mm 的鑽孔工具開孔。

6. 取約10cm的銀線，對折後穿入珠子，再穿過花芯的孔洞，固定於胸針的網片上。

7. 重複步驟4至6，依序固定好六朵花片後，於適合的位置使用AB膠黏上錶面，待乾。

8. 將網片背後多餘的銀線修剪掉，整個網片嵌入胸針底座即完成。

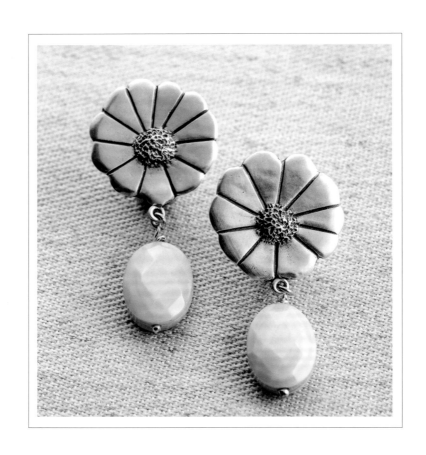

08 雛菊耳環

材料

黏土型銀黏土　7g

膏狀型銀黏土　少許

插入環（小）2個

耳夾或耳針　1對

粉色蝶貝珠　2個

純銀珠針　2個

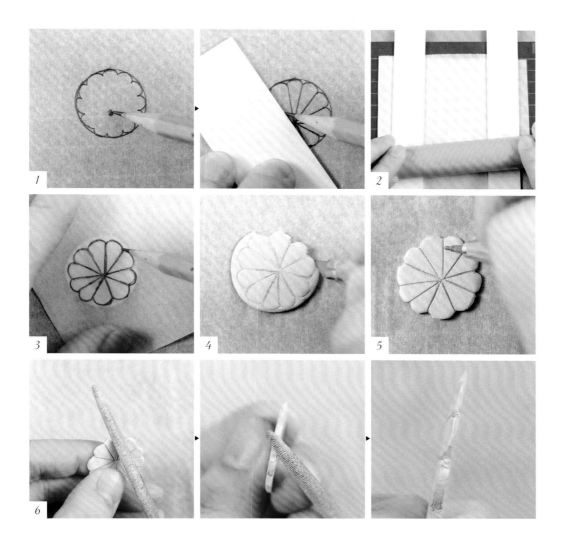

How to make

1. 先在料理紙上畫兩個2.2cm直徑的圓形,沿著圓周畫出約10至11個半圓形,並在圓心略偏下的地方畫記作為花芯,與半圓以直線連結。共完成花樣圖稿兩個。

2. 將7g銀黏土分成兩等分,並依序擀成1.5mm片狀。

3. 將步驟1的鉛筆圖稿拓印至擀平的銀黏土上。

4. 以筆刀沿著花樣邊緣切割取型後乾燥定型。

5. 以筆刀或極細針筆刻出花瓣線條。

6. 以銼刀修整花瓣邊緣。

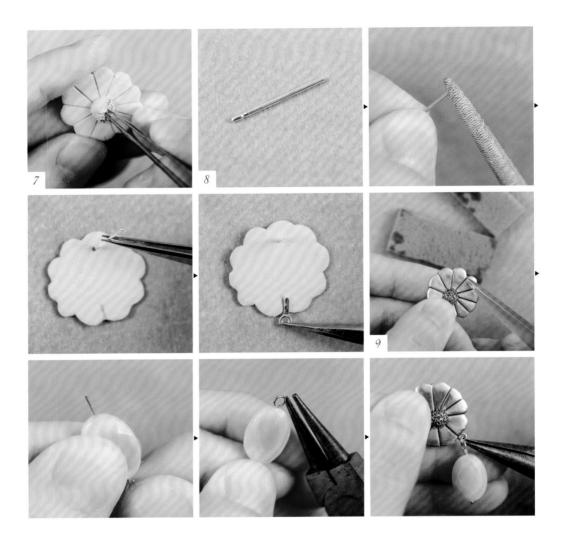

7. 將剩餘黏土作成約**5mm**直徑的半圓球黏於花芯處，並以尖嘴鑷子夾出刺刺的效果。

8. 再次乾燥後，於花片背面上方安裝耳針或耳夾金具，花片下緣則埋入插入環。
 TIPS／耳針插入端需先以銼刀打磨，以增加附著力。

9. 燒成作品後，整體以鋼刷刷除結晶，硫化再研磨拋光，最後鉤上蝶貝珠即完成。

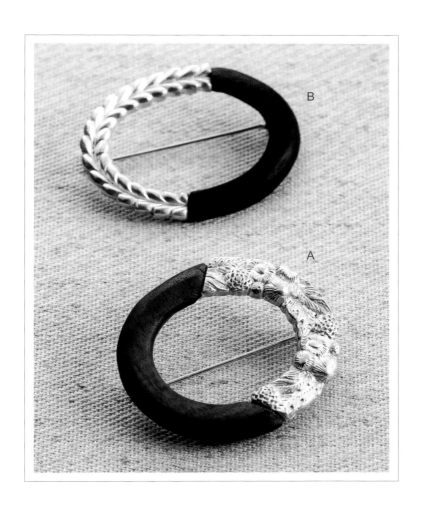

11 花 環 木 胸 針

材料A

黏土型銀黏土　7g
膏狀型銀黏土　少許
1mm 純銀線　1.5cm×2根
花樣戒指矽膠模型#1006
3.5 cm風車胸針金具　1組
胡桃木　約 3cm×3cm

材料B

黏土型銀黏土　7g
膏狀型銀黏土　少許
1mm 純銀線　1.5cm×2根
花樣戒指矽膠模型#1005
3.5 cm風車胸針金具　1組
印尼黑檀木　約3cm×3cm

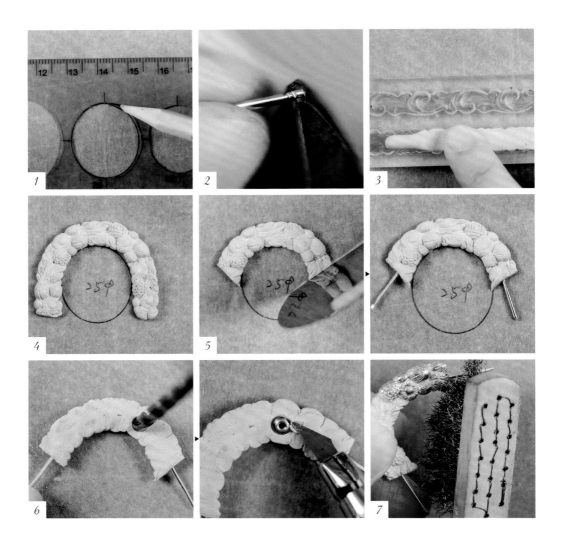

How to make

1. 在料理紙上畫出橢圓紙型（A：20mm×25mm．B：23mm×33mm）。

2. 將兩根純銀線的一端以斜口剪夾出凹痕以增加附著力，備用。

3. 將銀黏土搓成等粗的長條狀後，押入戒指矽膠模型內。

4. 趁銀黏土未乾前脫模，並以步驟1的橢圓紙型為內圓，將銀黏土圍繞在鉛筆線外緣，形成橢圓環狀半側。

5. 橢圓環狀銀黏土兩端切斜邊後，斜邊中心插入步驟2的銀線，一邊一根，乾燥定型。

6. 橢圓環狀頂端的背面中心外鑽孔，埋入胸針金具的螺絲部分。（注意重點見P.69）

7. 再次乾燥後燒成作品，再將整體刷除結晶。

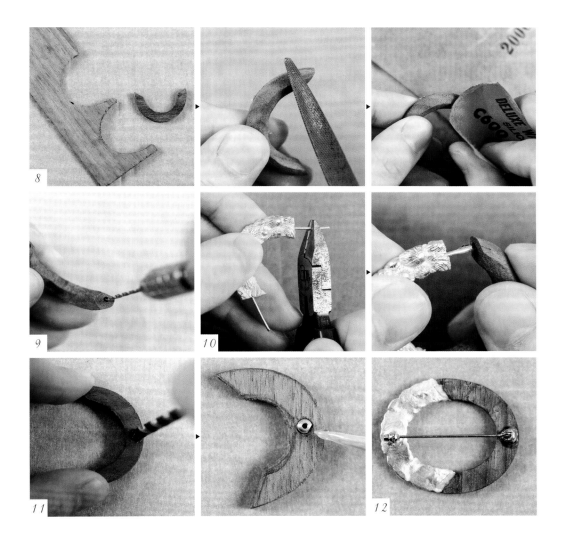

8. 將木塊鋸出對應的另半側橢圓環，以銼刀修磨表面弧度，使用耐水砂紙拋光木頭表面（砂紙係數#600~#2000）。

9. 於木環兩端的側面鑽出與銀線相對應位置的孔洞，備用。

10. 修剪銀花環的銀線長度，銀線上塗抹AB膠，再嵌入木環的孔洞處，待乾。

11. 於木環背面橢圓環狀頂端中心處鑽孔，以AB膠嵌入另一個胸針螺絲。（同樣地，螺絲埋入前請先與胸針金具鎖緊，對好位置後再拆下鑲嵌。）

12. 安裝好整組胸針金具，即完成。

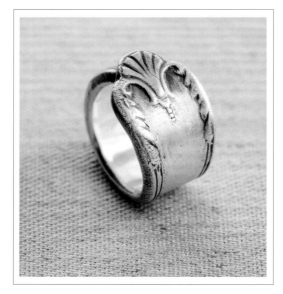

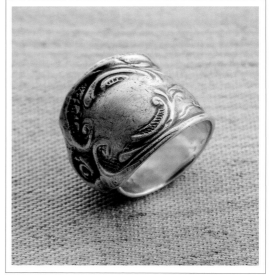

03 純銀老餐具戒指

材料

針筒型銀黏土　14克
藍白取型土　各10g
老餐具（湯匙／刀叉皆可，握柄花樣清晰者佳）

How to make

1. 均勻混合藍白取型土，將老餐具的握柄正面花樣拓印製模。
2. 量測欲製作之戒圍，並加大四號標記於木芯棒上，再於標記處貼上紙襯，同時測量一圈長度。製作時需加長1cm至2cm。
3. 將銀黏土揉捏後搓長條（長度依步驟2），再押入步驟1的模型。
4. 趁銀黏土未乾前脫模，繞於木芯棒的紙襯上製作戒指。
5. 整體乾燥定型後補強戒圈接縫處。
6. 再次乾燥修整後燒成作品。
7. 整體以鋼刷去除結晶，敲整戒圈。
8. 進行硫化，並以3M海綿砂紙及瑪瑙刀研磨拋光戒指內圈，戒面則視個人喜好研磨處理。

04 刺繡字母項墜

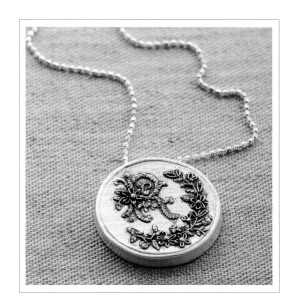

材料

黏土型銀黏土　10g
針筒型銀黏土　5g
藍色細口針頭　1個
膏狀型銀黏土　少許
18吋銀鍊　1條
棉布 3 cm×3cm（布紋清晰者佳）
字母刺繡圖樣

How to make

1. 將銀黏土擀成1mm薄片，趁銀黏土未乾前，將棉布的布紋壓印於薄片上。
2. 以紙型或圓形版，將步驟1的布紋片狀土切出29mm直徑的圓片。
3. 乾燥定型後，略微修整圓片。
4. 將剩餘的銀黏土再次擀平成1mm薄片，切割成5mm寬9cm長的長方片。
5. 緊接著將步驟2圓片的無布紋面（即背面）朝上，在圓片側緣刷點水，將步驟4的長方片立起，並沿著圓周黏上，形成宛如繡框的造型。
6. 乾燥定型（乾燥時可使用直徑接近的瓶蓋支撐於步驟5的繡框造型內，以防歪斜變形）。
7. 將繡框造型銜接處內側以膏狀型銀黏土補強後，再次乾燥。
8. 將刺繡圖樣以鉛筆轉描到正面布紋上。
9. 沿著刺繡圖樣擠出針筒型銀黏土，形成立體刺繡紋路。針筒型銀黏土必須一邊擠一邊回推，方能製作出細緻堆積的紋路、宛如密集的繡線。
10. 部分細小的花樣，則可直接依圖樣以針筒型銀黏土擠上線條即可。
11. 乾燥後，於作品側面左上方及右上方各鑽一個2.5mm 的孔洞，作為項鍊掛孔。
12. 燒成後，整體去除結晶。
13. 針對刺繡花樣處硫化，洗淨後以3M海綿砂紙（#600）略微研磨硫化處，再將銀鍊直接穿入墜子的掛孔，即完成。

05 老窗花玻璃項墜

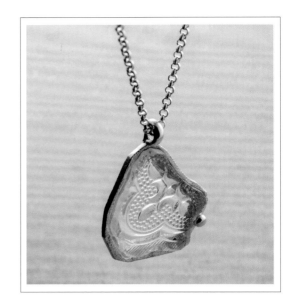

材料

黏土型銀黏土　7克
膏狀型銀黏土　少許
老窗花玻璃　1片
鋼粒銀　1顆
UV膠或AB膠　少許
20吋銀鍊　1條

How to make

1. 以電動研磨機搭配鑽石研磨頭將玻璃碎片銳利的邊緣研磨處理，以避免製作時割傷手。

2. 於料理紙上沿著玻璃邊緣描下實際形狀，然後就著實際形狀往外多加1mm，描繪出形狀相同但加大一圈的框。

3. 把加大的框轉描至2mm厚的紙卡上，割下紙卡備用。

4. 將黏土型銀黏土揉捏後搓成約5mm粗細的長條，長度必須夠長，足以圍繞步驟2的加大框。

5. 長條狀銀黏土沿著步驟2的加大框圍成一圈（圍繞時需壓在鉛筆線條上）。銜接好後，將條狀土框擀平成3mm的片狀。

6. 將步驟3剪下的紙卡擺放在步驟5的片狀銀黏土上，對齊原加大框的位置後，將紙卡壓陷入3mm的片狀銀黏土中，再取出紙卡。

7. 趁步驟6的銀黏土框未乾，於框的外側2mm至3mm處，依著框的形狀以筆刀或造型刮板切除擀壓片狀時多餘且不規則的土塊，讓整體外形呈現幾何圖形的俐落線條感。框的內側也以相同方式處理。

8. 乾燥定型並補強銀黏土框的接縫處後，比對玻璃碎片，銀黏土框內側必須比玻璃碎片大1mm（務必預留銀黏土收縮空間，以防作品燒成後玻璃無法嵌入）。

9. 銀黏土框的正反面以濕紙巾拍上水分後，以鋼刷輕刷表面製作出不規則紋路。

10. 以剩餘的銀黏土搓出約2cm至3cm、中間粗兩端漸細的條狀，圍繞養樂多小吸管，形成環狀後，黏於步驟9的銀黏土框上方中間位置，作為墜子頭。

11. 選擇銀黏土框的一端，於正面以膏狀型銀黏土黏上一顆鋼粒銀作為裝飾（不可太靠近內側，以防之後阻礙玻璃嵌入）。

12. 再次乾燥定型，取出步驟10 墜子頭裡的小吸管後，從作品背面補強墜子頭與銀黏土框銜接處。

13. 完全乾燥後，燒成作品。

14. 整體以鋼刷去除結晶，再將墜子頭及鋼粒銀的部分研磨拋光成亮面。

15. 以UV膠或AB膠於銀框內黏貼鑲入玻璃塊，再穿上銀鍊即完成。

07 葉形耳環

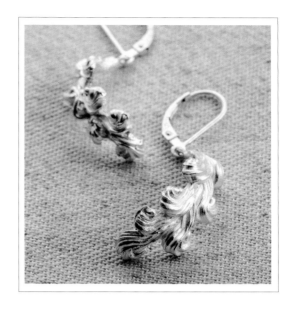

材料

針筒型銀黏土　10g
綠色針頭　1個
插入環（小）2個
銀耳環　1對

How to make

1. 取一小張料理紙，畫兩條3cm長的縱向直線（兩線不要太靠近），以紙膠帶將料理紙捲黏在塑膠滾輪上備用。

2. 綠色針頭先切除1cm 長度後，將切口處等分畫出六個深度1mm的V字形，再以筆刀小心切除六個V字形作成六爪狀，並將爪尖向內下壓作出類似擠奶油用的花嘴。

3. 打開針筒型銀黏土，套上步驟2的綠色花嘴，在步驟1的滾輪上以3cm直線為中心，左右交錯地擠上針筒型銀黏土。花樣即宛如蜷曲的蕨葉。

4. 針筒土擠花達3cm長後，再於另一條直線處重複相同步驟，完成對稱的耳飾。

5. 乾燥定型後，小心地從塑膠滾輪上取下作品。

6. 於作品背面、類似葉梗的那一端，以針筒土分別黏覆安裝上小插入環。

7. 完全乾燥後，將耐熱棉捲成圓筒狀，使作品順著弧度置於其上，送進電氣爐燒成作品。

8. 作品整體刷除結晶後，鉤上耳環即完成。

09 菫花戒指

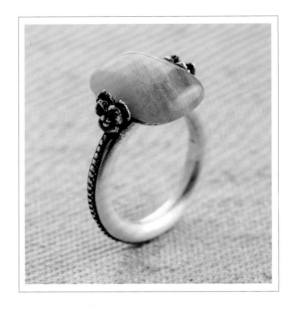

材料

黏土型銀黏土　7g
膏狀型銀黏土　少許
針筒型銀黏土　少許
綠色中口針頭　1個
方圓形藍紋瑪瑙10mm×14mm×4mm　1顆
AB膠　少許

How to make

1. 首先製作兩朵迷你菫花。搓2mm小圓球並以小剪刀於正面中心入刀，三等分剪開，並將剪開的三等分各別以牙籤輕壓形成三片相連的花瓣。
2. 再搓一顆2mm小圓球，同樣以小剪刀剪三等分後剪掉其中一份，留下的二等分也各別以牙籤輕壓出兩片對稱且相連的花瓣。
3. 將步驟2的二瓣花為底，刷上一點水份，黏上步驟1的三瓣花片，形成迷你菫花。重複步驟1至2，完成第二朵迷你菫花。
4. 搓六顆迷你小圓球，於每朵菫花中心各黏上三顆作為花芯。
5. 將兩朵迷你菫花乾燥定型，備用。
6. 接著在料理紙上依照寶石的形狀畫下10mm×14mm的方圓形紙型。
7. 將銀黏土擀成1mm的薄片，於薄片上轉描步驟六的方圓形圖案，以筆刀切割下方圓形薄片後乾燥定型。
8. 以銼刀修整步驟七的方圓形薄片，備用。
9. 開始製作戒圈。量測實際戒圍後，加大4號進行製作。
10. 搓出3mm的圓條，繞於木芯棒的紙襯上形成戒圈。
11. 整體乾燥定型後，取下銀黏土戒圈並補強戒圈接縫處，再次乾燥。
12. 以平面銼刀於戒圈接縫處磨一平台，將平台塗抹膏狀型銀黏土，黏上步驟8的方圓片，乾燥。
13. 在距離方圓片兩側1mm的戒圈上，分別以膏狀型銀黏土斜立著黏上步驟5的兩朵菫花。（可塞一點衛生紙於菫花和方圓片之間作為支撐）
14. 完全乾燥後，以極細銼刀於戒圈中央刻一圈約1mm寬度及深度的凹槽。
15. 於步驟14的凹槽內擠一圈針筒型銀黏土線條。
16. 乾燥並燒成作品。
17. 整體去除結晶後，硫化作品。
18. 拋光研磨後，以鼓珠工具（#13號）將整圈針筒線條壓製成飾珠。
19. 於方圓片位置以AB膠黏上天然寶石，菫花背面也抹上一點AB膠，再往寶石方向輕壓以嵌住寶石，待膠乾即完成。

10 珍珠寶盒項墜

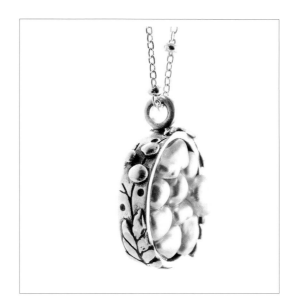

材料

黏土型銀黏土　7g
插入環　1個
阿古屋米粒珍珠（無穴）10顆
16吋銀鍊　1條
UV膠

How to make

1. 將黏土型銀黏土擀平成厚度3mm、18mm×12mm的橢圓片。
2. 乾燥定型後，修整橢圓片，備用。
3. 將黏土型銀黏土搓成長條狀後，擀平成厚度1mm的薄片，再以筆刀切出5mm×6cm的長方片。
4. 在步驟2的橢圓片側邊刷點水，將步驟3的長方片沿著橢圓片側邊圍一圈黏上，形成橢圓盒。
5. 再次乾燥後，補強銜接處。
6. 於橢圓盒正上方中間位置，以1mm鑽孔工具開孔，埋入插入環作為墜子頭（安裝時注意插入環圓環的方向）。
7. 於料理紙上自由設計花草葉的圖案，圖案尺寸約在6mm×6cm的長方形內。
8. 將剩餘的黏土型銀黏土擀成0.5mm的薄片，將步驟6的花草葉圖案轉描至薄片上，再以筆刀將花草葉切割下來。
9. 依序將花草葉抹水黏在橢圓盒外側，布滿一圈。
10. 搓一些迷你小圓球點綴黏於花草葉的空隙間。
11. 乾燥定型後，於花草野及圓球的空隙間雕刻些線條代表枝條。
12. 燒成作品後，去除結晶並硫化作品。
13. 研磨拋光作品，於橢圓銀盒內填入約1mm高度的UV膠，再放滿米粒珍珠，經UV紫外線燈照射3分鐘後，確認珍珠皆已黏著固定。
14. 最後從插入環直接穿入細銀鍊，完成！

12 玻璃鈕釦戒指

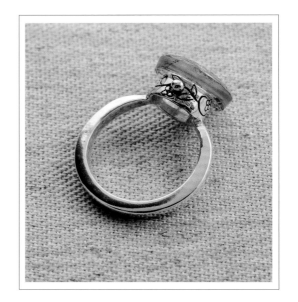

材料

黏土型銀黏土　7克
膏狀型銀黏土　少許
玻璃鈕釦　1個
1mm 銀線　約2cm
AB膠　少許
（此示範作品為14號戒圍，製作時請視個人戒圍調整銀黏土分量。）

How to make

1. 將黏土型銀黏土擀成1.5mm厚，再以筆刀切割成5mm寬的長方片，圍繞於小珍珠吸管上，形成一個環狀。
2. 乾燥定型後，補強接縫處。
3. 再次乾燥後，小心地從吸管上褪下銀黏土環，修整後備用。
4. 將純銀線的一端以斜口鉗輕夾出凹痕以增加附著力。
5. 搓兩顆略大於2mm的小圓球，一顆黏於步驟4純銀線有凹痕的那一端。另一顆則鑽出比1mm純銀線略大、深度約2mm的孔洞後，一起乾燥並等待燒成。
6. 開始製作戒圈。量測實際戒圍後需加大4號製作，並量測一圈長度。
7. 將銀黏土搓長條（長度依照步驟6），接著擀成3mm厚度&切成3mm寬度，繞上木芯棒（此時仍不成一圈）。
8. 將步驟3的銀黏土環放置於步驟7的戒圈缺口處後，下壓至木芯棒，使環與戒圈黏合。超出至環內的銀黏土則以筆刀切除。
9. 整體乾燥定型後，補強環與戒圈接合處，再次乾燥。
10. 取下戒指，以銼刀將環兩側的戒圈修細成等腰三角箭頭形。環的部分則以極細針筆雕刻花紋。
11. 戒指整體修整後，連同步驟5的圓球銀線及小圓球一起燒成作品。
12. 去除結晶、將刻紋花樣硫化處理並洗淨後，整個戒指拋光成鏡面效果，圓球銀線和小圓球的部分也同樣拋成鏡面。
13. 將玻璃鈕釦放入戒指上的銀環內，確認鈕釦孔的高度後，以1mm鑽頭從銀環外側鑽入&穿出至另一側。
14. 玻璃鈕釦再次放入銀環內，將帶圓球的銀線從步驟13鑽好的孔洞插入，穿過鈕釦孔，再穿出另一側的孔洞，修剪銀線長度，留下1mm至2mm長，以AB膠在突出的銀線上黏上另一顆圓球，待膠乾即完成。

13 野花圖鑑項墜

材料

黏土型銀黏土　7g
插入環（小）1個
圓環（小）5個
藍白取型土　各約10g
大花咸豐草或喜愛的野草　1枝
16吋銀鍊　2條

How to make

1. 製作前採摘新鮮大花咸豐草或喜愛的野生花草一枝。
2. 藍白取型土均勻混合後，將步驟1準備的新鮮花草押入其中，待硬化後取出花草形成模型。
3. 取約2g黏土型銀黏土，押入步驟2花草模型上的某一朵花苞裡，翻模出2D立體的小花苞，並立即於小花苞正上方中間插入小插入環後，乾燥定型。
4. 剩餘的銀黏土也於花草模型上按壓拓模，形成片狀墜子。乾燥定型後於墜子左右上方距離邊緣1mm至2mm處，各鑽一個1.5mm掛孔。
5. 修整步驟3&4已乾燥定型的作品。
6. 燒成作品後，整體去除結晶，並將片狀墜子部分硫化上色（利用浸泡硫磺的時間差，形成漸層的硫化色澤）。
7. 清水洗淨作品並擦乾後，將銀鍊剪開，以小圓環銜接成雙層鍊，再分別掛上小花苞及片狀墜子，完成！

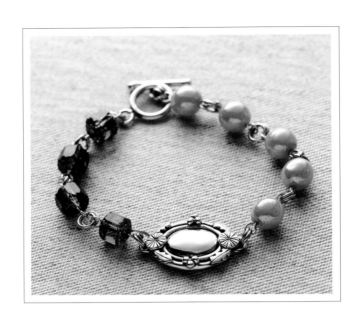

14 蒲公英古典手鍊

材料

黏土型銀黏土　10g
膏狀型銀黏土　少許
Blue wax 新中子素材　少量
圓環（中）22個
1mm 銀線　1.2cm×2根
OT 銀釦　1組
捷克古董珠及玻璃珍珠　各4至5顆
9字針　9至10根

（此示範作品為M號手鍊，長度約19.25cm，製作時請視個人手圍調整珠
材、圓環及9字針等數量。）

How to make

1. 將Blue wax 新中子素材捏塑成底為12mm×8mm、厚度約2mm至3mm的蛋面橢圓形，備用。

2. 將黏土型銀黏土擀成1mm薄片後，以筆刀切割出14mm×10mm的橢圓片，將其包覆於步驟1蛋面橢圓形的正面。

3. 再次將黏土型銀黏土擀成1mm薄片後，以筆刀切割出20mm×15mm的橢圓片為底座，取養樂多小吸管於橢圓底座中心開一圓孔，方便之後乾燥時讓Blue wax 流出。

4. 將步驟2已包覆銀黏土的蛋面橢圓形置中黏於底座上。

5. 將作品放置於衛生紙上烘乾並熱融出Blue wax，整體乾燥定型後，以膏狀型銀黏土補強蛋面與底座的接縫處。

6. 再次乾燥，以海綿砂紙修整蛋面的部分，使其表面光滑平整。

7. 搓直徑約1mm至2mm的細長條，圍繞於步驟6的蛋面造型旁（刷水黏著於底座上）。

8. 再搓一條2mm的細長條併排圍繞於步驟7的細長條旁（刷水黏著於底座側緣）。

9. 乾燥後將作品背面塗上膏狀型銀黏土，以補強底座及細條的銜接處，並再次乾燥。

10. 搓直徑1mm、長2cm的細長條，均分成六等分後，搓成六顆迷你小圓球。分別黏著於步驟9橢圓形的兩長邊中心處，一邊各三顆。

11. 擀出1mm薄片，並以小珍珠吸管（吸管直徑約5mm至6mm）壓切出小圓片，共需兩片。再以筆刀於圓片上輕壓放射狀線條，形成蒲公英造型的花片。

12. 將步驟11的兩枚花片黏著於橢圓形的兩短邊中心處。

13. 以鉛筆在料理紙上描繪蒲公英的葉片（附紙型）備用。

14. 擀出1mm薄片，將步驟13的葉片圖形轉描至薄片上，再以筆刀切割取型。共需四枚葉片。

15. 將步驟14的葉片分別黏於步驟12的兩枚花片兩側，完成整體造型。

16. 將作品完全乾燥。

17. 以圓嘴鉗將兩根銀線彎成U字形，兩支腳需等長。支腳前端以斜口鉗輕夾出凹痕增加附著力，備用。

18. 在蒲公英花片下方細條狀側緣，以步驟17的U形銀線兩支腳輕壓作記號，再使用1mm的鑽頭鑽出兩孔，深度約2mm至3mm。

19. 依序埋入兩個U形銀線，乾燥後修整整體表面。

20. 燒成作品，去除結晶後硫化處理，再拋光成鏡面效果。

21. 將捷克古董珠、玻璃珍珠一一穿入9字針，以圓嘴鉗作好掛環。

22. 於作品兩側以雙圓環串聯步驟21的捷克古董珠、玻璃珍珠及OT釦，完成手鍊。

葉片紙型

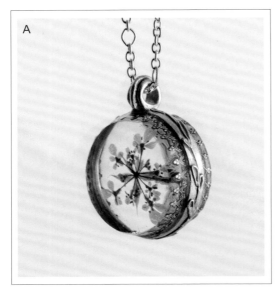

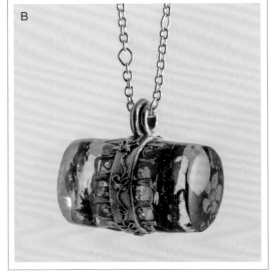

15 萬花筒項墜

材料A

針筒型銀黏土　5g
灰色粗口針頭
藍色細口針頭
膏狀型銀黏土　10g
銀蕾絲（中）
UV 膠
押花素材　1枚

材料B

針筒型銀黏土　5g
灰色粗口針頭
藍色細口針頭
膏狀型銀黏土　10g
銀蕾絲（大）
UV 膠
押花素材　數枚

How to make

1. 在料理紙上畫一個圓形（A作品製作直徑26mm・B作品製作直徑 20mm）。

2. 對應步驟1的圓周，剪適當長度的銀蕾絲（一件作品需兩段。若以蕾絲花樣計算長度，A作品約需26個花樣，B作品需12.5個花樣），再將兩段銀蕾絲分別圈成與步驟1等大的圓環。

3. 以針筒型銀黏土及灰色針頭，在步驟1圓形的線內及線外各擠一圈針筒線條為底座。接著，於兩圈針筒線條上再打上第二層針筒線條。

4. 趁步驟3的針筒土未乾，放上步驟2的銀蕾絲圓環，輕壓使其陷入第二層的兩圈針筒土之間。

5. 乾燥定型後，將步驟4的半成品倒置、針筒土底座朝上。對應針筒線條，重複步驟3和4，打上針筒線條並嵌入另一圈銀蕾絲圓環後，乾燥。

6. 以膏狀型銀黏土補平針筒土線條，並加強銀蕾絲嵌入處。

7. 再次乾燥後，修整環狀銀黏土的表面。

8. 在養樂多小吸管上以針筒型銀黏土及灰色針頭製作墜子頭。首先打上並排的兩圈針筒土，再於其上、兩圈針筒土的中心，打上一圈針筒土為第二層。

9. 步驟8的墜子頭乾燥後，小心地從養樂多吸管上取下。

10. 將步驟8的墜子頭黏著於步驟7的環狀銀黏土上，同時以膏狀土補平墜子頭內側，再乾燥。（黏著時請注意圓環的方向）

11. 改用藍色針頭，於環狀銀黏土上擠上一圈裝飾花樣線條。

12. 作品完全乾燥並燒成。

13. 以鋼刷刷除整體結晶後，泡入去酸化劑和小蘇打水各10分鐘，以去除銀蕾絲因高溫燒成而產生的氧化膜。（若無去酸化劑，也可用砂紙研磨去除氧化膜）

14. 以透明膠帶封住銀蕾絲單側，並順著銀蕾絲環貼一圈透明膠帶後，開始填入UV膠及放入押花素材。一層一層填膠，一層一層照射UV紫外線燈（每次3分鐘），使其硬化。重複相同步驟，完成銀蕾絲另一側的填膠。

15. 當固化的 UV 膠達到所需的大小或厚度後，以大銼刀削磨修整形狀。

16. 再以耐水砂紙細磨，最後薄薄刷上一層UV膠，使其呈現透明光亮感，並最後一次照射UV紫外線燈，完成UV膠的部分。

17. 最後穿入銀鍊，完成作！

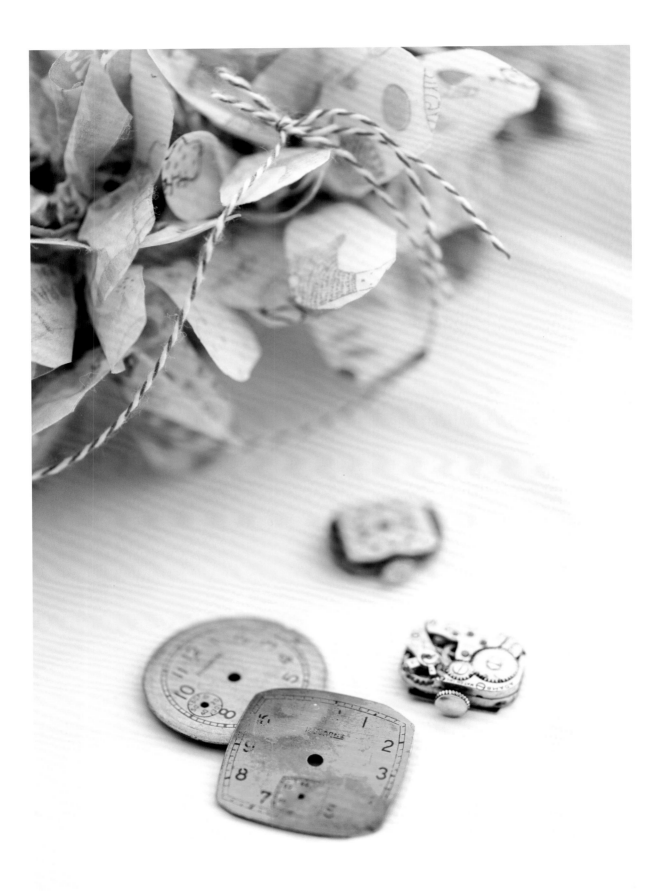

Part 5

特殊配件尋寶採購

此次為了讓書中的銀飾作品有更豐富的面貌，
用上了一些我珍藏多年的配件、素材及古董寶
物！然而這些特殊的物件，通常可遇不可求。

大家在創作時可以先就自己手上有的，或周遭
較容易找尋到的素材來搭配。當然也可以參考
我以下的分享，在國內或趁著國外旅遊時蒐羅
挖寶一番，慢慢累積搭配素材，替未來的創作
增添個人風格及獨特性。

古董錶面

　　作品「繡球花時計胸針」中所用到的骨董錶面是去義大利旅遊時，在羅馬的波特塞門跳蚤市場所購買。當時是和同行的旅伴臨時決定去這兒逛逛，為的是希望彌補一路上沒能遇到歐洲古董雜貨市集的遺憾。但實際前往後，並沒有預期中的好逛……各種現代的、家中有的沒的二手物品攤位雜亂綿延了一整條街。其中只有少數幾攤整齊擺放販售著我喜愛卻帶不走的家具、畫框及雜貨古物。而且，旅遊書上提醒了這個市集常有扒手，一路逛下來緊張的心情多過於逛市集的喜悅。最後只在離開前買下了這兩個錶面零件、外加一支銀製咖啡匙和一個不知用途為何的高腳銀盤。

　　近年與學生們一同去東京看展期間，因為相約前往藏前淺草一帶老街區散步、同時逛逛手作工作室及文藝小店，而不經意地在都營大江戶線新御徒町站斜對面發現這間叫做+VOCE的古物專賣店，店裡頭販賣著許多古董鐘錶零件，而且零件的品相完整令我大為驚豔。根據老闆所說，有些零件已有幾百年的歷史，雖然售價不很便宜，但還是讓我一股腦地栽進去、挑選了起來。小小店面裡還販售許多古董鈕釦、蒸氣時代工業風格飾品、室內布置等奇妙物件，加上老闆先生非常親切，熱情介紹著店裡的東西，逛起來反而比羅馬的波特塞門跳蚤市場更有挖寶的感覺！前往東京旅遊時不妨安排一訪。

+VOCE　地址：東京都台東区元浅草1-3-8 アトラス新御徒町1F
http://www.plus-voce.com/home.html

粉蝶貝珠・純銀金具

　　日本貴和製作所於日本及台灣的Beads串珠業界都相當有名，店內及網站主要販售施華洛世奇水晶、各式珠材、金屬鍊、扣環金具、串珠專用工具及各種飾品材料包。商品種類繁多，還經常開設體驗講習等活動，而且店內陳設整齊清爽，逛起來很輕鬆舒適，是到日本務必前往一訪的素材專門店。實際造訪採購過後，其珠材的質感是最令我滿意的地方；另外，純銀材質的零件更是讓我喜愛！特殊造型的純銀T針、珠針，與珠材相互搭配、結合於銀飾作品上時，整個作品的精緻度立刻大大提升。

　　時間若是充足，可以於選購自己喜愛的珠珠和小配件後，直接在店內將其製作完成並把成品隨身佩戴走，為旅遊增添獨特的回憶。而其位在銀座及原宿的分店內甚至還有Atelier Cafe 及 beads labo + cafe二間咖啡廳，讓喜愛手作的你可以一邊喝著下午茶一邊自己動手作!

　　不過，前往朝聖之前記得先準備好荷包，口袋深一點才能買得盡興！

貴和製作所

http://www.kiwaseisakujo.jp/

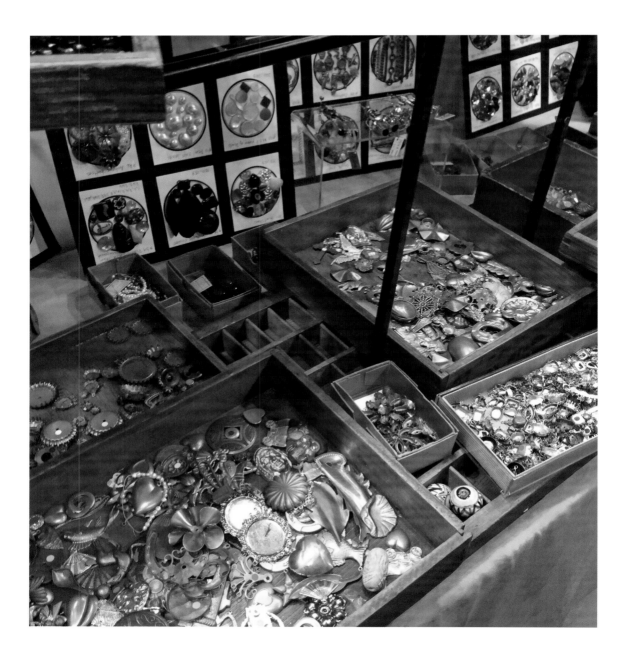

古董玻璃鈕釦卡

在日本Tokyo Hobby Show 展內遇到的出展攤位 Deluxe Accessories，以世界各地收集來的古董、玻璃、銅製飾品配件、珠子、鈕釦、手作珠寶為主要販售物品。攤位上琳瑯滿目、一箱箱一盒盒的飾品素材讓人看得眼花撩亂。第一次遇上時就讓我瞬間花光了旅費，後來再在展場逛到這攤，財力有限的我都只敢快速通過啊~

若想收集這類古董玻璃鈕釦卡，其實直接在國外知名的網路販售平台Etsy上，輸入vintage button card / antique button card，就可以搜尋出很多來自世界各地販售此項目的賣家。可以在家上網慢慢挑選比價後再購買，沒有時間壓力，也不會一不注意就荷包大失血，對我來說算是相當便利。

Etsy 這個全球網路開店平台於2005年成立，標榜以手工創作、古董老物件、具有獨特性的工廠產品為銷售範疇。不僅是古董玻璃鈕釦，任何老物件幾乎都能在上面找到！我就曾經在上頭買過來自東歐蘇聯時期的老門把為家中新裝潢增添復古風格。

Deluxe Accessories
https://www.facebook.com/Deluxeaccessories-106638352792632/

Etsy
https://www.etsy.com/

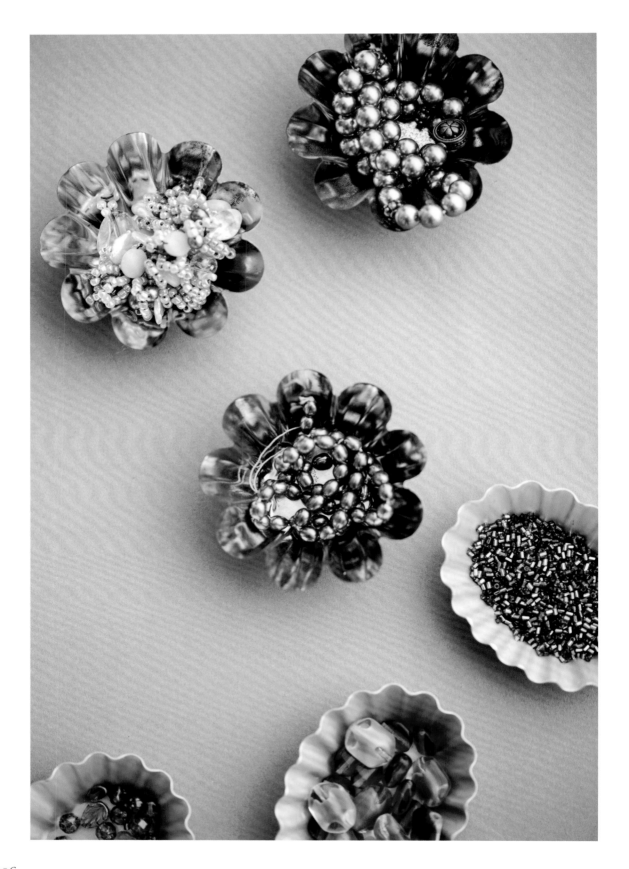

藍紋瑪瑙

　　作品「菫花戒指」的戒面寶石——藍紋瑪瑙是我在小石子商行挖到的寶，當時在出清區裡發現以一整紙卡販售的藍紋瑪瑙寶石時(一張卡大約有十幾顆寶石)，一眼就被它淡淡的紫藍色所吸引！想著一整紙卡買下或許哪天可以當作教課素材來使用，然後就這樣一直囤在抽屜裡，直到這次創作新書作品才重見天日。

　　一直很喜歡去小石子商行購買天然石珠來搭配銀黏土創作。喜歡店內將一串串的珠材以顏色為區分的陳列方式，既整齊又賞心悅目，同時也方便顧客找尋喜愛的天然石。小小店面很是溫馨，也有開設許多串珠藝術相關課程可以學習。每次去逛小石子商行，都會讓我興起好多的創作想法，也會想跟著店內呈列的作品嘗試單純珠類的手作。

小石子商行

地址：台北市大同區延平北路一段69巷2號

http://www.heybeads.com.tw/

國家圖書館出版品預行編目資料

淨の銀飾花手作：花朵.餐器.蕾絲......在生活點滴
中創作出純淨美好的純銀style / 淨著. -- 初版. --
新北市：雅書堂文化, 2017.05
　　面；　公分. -- (Fun手作；117)
ISBN 978-986-302-365-4(平裝)
1.泥工遊玩 2.黏土

999.6　　　　　　　　　106005198

【Fun手作】117

淨の銀飾花手作

花朵・餐器・蕾絲……在生活點滴中創作出純淨美好的純銀style

作　　　者／淨（江雅玲）
發 行 人／詹慶和
總 編 輯／蔡麗玲
執行編輯／陳姿伶
編　　　輯／蔡毓玲・劉蕙寧・黃璟安・李佳穎・李宛真
執行美編／周盈汝
美術編輯／陳麗娜・韓欣恬
攝　　　影／數位美學・賴光煜
　　　　　　江雅玲
出 版 者／雅書堂文化事業有限公司
發 行 者／雅書堂文化事業有限公司
郵政劃撥帳號／18225950
郵政劃撥戶名／雅書堂文化事業有限公司
地　　　址／新北市板橋區板新路206號3樓
電　　　話／（02）8952-4078
傳　　　真／（02）8952-4084
網　　　址／www.elegantbooks.com.tw
電子郵件／elegant.books@msa.hinet.net

2017年5月初版一刷　定價 480 元

總經銷／朝日文化事業有限公司
進退貨地址／新北市中和區橋安街15巷1號7樓
電話／(02) 2249-7714　　傳真／(02) 2249-8715

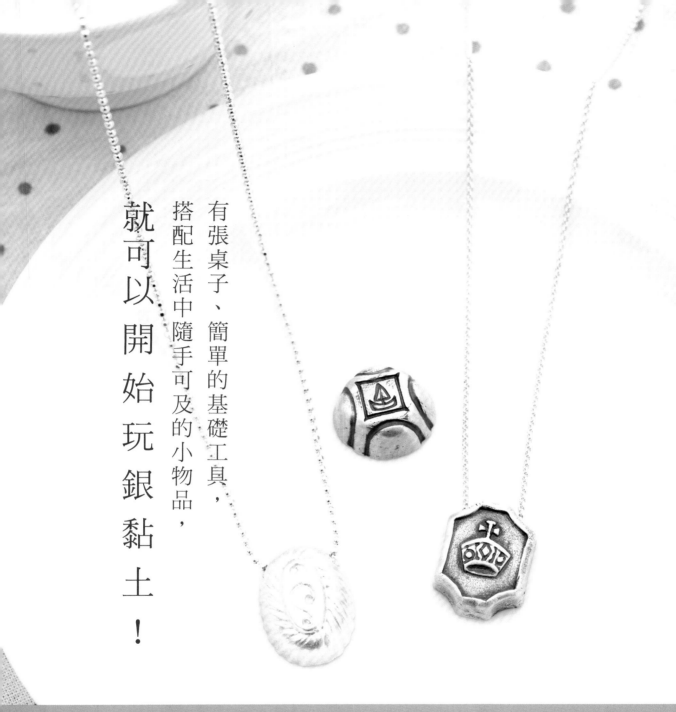

就可以開始玩銀黏土！

搭配生活中隨手可及的小物品，

有張桌子、簡單的基礎工具，

·揉土·造型·乾燥·修整·燒成·拋光處理·硫化處理·設計發想·作品保養
跟著淨的細膩教學，一步一步體驗銀黏土的手作溫度＆完成喜悅。

Fun手作32

生活感。純銀手作（暢銷增訂版）
淨教你作41件有故事、有溫度的自然風銀飾

淨◎著
定價：480元